G R A P H I C

D E S I G N

设计"一本通"丛书

# 平面设计

陈根 编著

电子工业出版社·

**Publishing House of Electronics Industry**

北京·BEIJING

## 内容简介

本书紧扣平面设计学的热点、难点与重点，主要内容有平面设计概述、平面设计史、平面构成、平面设计中的图片、平面设计中的文字、平面设计中的色彩、平面设计中的版式，以及平面设计的应用共 8 个方面的内容，介绍了平面设计的相关知识和所需掌握的专业技能。本书的各个章节都精选了很多图片和案例，增加了内容的生动性、可读性和趣味性。

本书可以帮助平面设计师更深刻地理解平面设计的精髓；帮助平面设计企业确定未来产业发展的研发目标和方向，系统地提升平面设计的创新能力和竞争力；指导和帮助欲进入平面设计行业者提升专业知识技能；普通的读者群体也可以轻松阅读、理解平面设计的相关知识。

**图书在版编目（CIP）数据**

平面设计 / 陈根编著． —北京：电子工业出版社，2021.10
（设计"一本通"丛书）
ISBN 978-7-121-42051-1

I. ①平… II. ①陈… III. ①平面设计 IV. ① J511

中国版本图书馆CIP数据核字（2021）第188486号

责任编辑：秦　聪　　文字编辑：王　炜
印　　刷：河北迅捷佳彩印刷有限公司
装　　订：河北迅捷佳彩印刷有限公司
出版发行：电子工业出版社
　　　　　北京市海淀区万寿路173信箱　邮编：100036
开　　本：720×1000　1/16　印张：16　字数：307.2 千字
版　　次：2021 年 10 月第 1 版
印　　次：2021 年 10 月第 1 次印刷
定　　价：98.00 元

凡所购买电子工业出版社图书有缺损问题，请向购买书店调换。若书店售缺，请与本社发行部联系，联系及邮购电话：(010) 88254888，88258888。

质量投诉请发邮件至 zlts@phei.com.cn，盗版侵权举报请发邮件至 dbqq@phei.com.cn。

本书咨询联系方式：(010) 88254568，qincong@phei.com.cn。

设计是什么呢？人们常常把"设计"一词挂在嘴边，如那套房子装修得不错、这个网站的设计很有趣、那把椅子的设计真好、那栋建筑好另类……即使不懂设计，人们也喜欢说这个词。2017 年，世界设计组织（World Design Organization，WDO）对设计赋予了新的定义：设计是驱动创新、成就商业成功的战略性解决问题的过程，通过创新性的产品、系统、服务和体验创造更美好的生活品质。

设计是一个跨学科的专业，它将创新、技术、商业、研究及消费者紧密联系在一起，共同进行创造性活动，并将需解决的问题、提出的解决方案进行可视化，重新解构问题，将其作为研发更好的产品和建立更好的系统、服务、体验或商业机会，提供新的价值和竞争优势。设计通过其输出物对社会、经济、环境及伦理问题的回应，帮助人类创造一个更好的世界。

由此可以理解，设计体现了人与物的关系。设计是人类本能的体现，是人类审美意识的驱动，是人类进步与科技发展的产物，是人类生活质量的保证，是人类文明进步的标志。

设计的本质在于创新，创新则不可缺少"工匠精神"。本丛书得"供给侧结构性改革"与"工匠精神"这一对时代"热搜词"的启发，洞悉该背景下诸多设计领域新的价值主张，立足创新思维；紧扣当今各设计学科的热点、难点和重点，构思缜密、完整，精选了很多与设计理论紧密相关的案例，可读性高，具有较强的指导作用和参考价值。

平面设计包括包装设计、广告设计、书籍设计、标志设计、品牌形象设计、海报招贴设计、软件界面设计和网页设计等。平面设计是

科技与艺术的结合，是集计算机技术和艺术创意于一体的。现代平面设计已由静态视觉传达向动态的多媒体网络信息传播延伸。网络信息传播除了传统的平面设计具有的图文视觉传达，还包括听觉和视觉等多媒体交互信息技术。

平面设计借助于大众传播的力量作用于人的视觉方式，对大众产生一定的影响，促使人们的思想、行为、意识、情感发生变化。平面设计的目的不是为了单纯的装饰，而是为了追求某种特定的意念，并在一个平面的载体中体现出功能价值、经济价值和文化价值。

本书包括平面设计概述、平面设计史、平面构成、平面设计中的图片、平面设计中的文字、平面设计中的色彩、平面设计中的版式、平面设计的应用共8个方面的内容，全面介绍了平面设计专业所需掌握的相关技能，其知识体系缜密完整。同时，本书的各个章节都精选了很多与理论紧密相关的图片和案例，增加了内容的生动性、可读性和趣味性。

本书涵盖了平面设计的多个重要流程，在许多方面提出了创新性的观点，可以帮助平面设计行业的从业者深刻理解平面设计的精髓；帮助平面设计企业确定未来产业发展的研发目标和方向，系统地提升平面设计的创新能力和竞争力；指导和帮助欲进入平面设计行业者加深产业认识和提升专业知识技能；普通的读者群体也可以轻松阅读和理解平面设计的相关知识。

由于编著者时间所限，本书中的案例及图片无法一一核实，如有不妥之处请联系出版社，再次印刷时改正，敬请广大读者及专家批评指正。

编著者

CATALOG **目录**

# 第 3 章 平面构成 77

# 第1章

# 平面设计概述

平面设计是科技与艺术的结合，它是集计算机技术和艺术创意于一体的综合设计。现代平面设计已由静态视觉传达向动态的多媒体网络信息传播进行延伸。网络信息传播除了传统的平面设计具有的图文视觉传达，还包括听觉和视听觉等多媒体的互动方式。

科学技术与经济的发展促进了设计的进步，设计作为一门新兴学科，在我国兴起于 20 世纪 80 年代，经济的快速发展加剧了市场竞争，人们对设计的认知经历了萌芽、发展、成熟的不同阶段。由于商业的繁荣突出了设计的重要性，设计在视觉上给人一种美的享受的同时，还能向广大的消费者传达信息和理念。作为科技与艺术的结合体，设计更能体现出文化的多样性和人性的多元化。

## 1.1 平面设计的概念

"设计"一词来源于英文"design"，其涉及的门类很多，包括平面设计、服装设计、环艺设计、工业设计、展示设计、建筑设计、网络设计等。

平面设计是科技与艺术的结合，它是集计算机技术和艺术创意于一体的综合设计。现代平面设计已由静态视觉传达向动态的多媒体网络信息传播进行延伸。网络信息传播除了传统平面设计具有的图文视觉传达，还包括听觉和视听觉等多媒体的互动方式。

现代信息传播媒介可分为视觉、听觉、视听觉三种类型，其中公众的信息有70%是从视觉传达中获得的，如报纸、杂志、招贴海报、路牌、灯箱等，这些以平面形态出现的视觉类信息传播媒介均属于平面设计的范畴。

计算机的运用极大地拓展了平面设计的表现空间，增加了创作表现的可能性，可更有效地完成图文结合、立体效果、肌理材料、字体变化的处理。平面设计是一种具有清楚目标计划的思考过程或步骤，利用辅助物将原始构想转化表达出来，用以改善及美化生活的创造活动，并兼具实用和艺术的双重价值。

## 1.2　平面设计的本质

平面设计借助于大众传播的力量作用于人们的视觉方式，促使其思想、行为、意识、情感发生变化。平面设计的目的不是为了单纯的装饰，而是为了追求某种特定的意念，并在一个平面的载体中体现其功能价值、经济价值和文化价值。

平面设计既是一种创造性的艺术形式，也是经济价值的体现，同时，它还具有特定的文化品位，见图1.2-1。

### 1.2.1　为传达而设计

自古以来，人类都在寻找用视觉符号表述思想和情感的方法。随

"平面"作为一种信息的载体，通过高度精练的图形与易于理解的构图秩序来有效传达预想的意义。它所担负的任务是传达，因此，平面设计的本质之一就是"为传达而设计"。

◎ 图 1.2-1　平面设计的本质

着文字的产生、印刷技术的发展和计算机技术的应用，人们根据不同时代的技术特征不断总结和探索平面设计的方法论，从而逐步奠定了现代平面设计的理论基础。虽然古典的平面设计与当代的平面设计存在着某些不同，但从目的和手段上看是基本相同的，它们都是通过二维空间的平面向观看者传达信息的。

"平面"作为一种信息的载体，通过高度精练的图形与易于理解的构图秩序来有效传达预想的意义。它所担负的任务是传达。

原始社会的人类常把色彩作为识别食物和环境安危的一种信号，古代的秘鲁人用带颜色的绳结传递信息，这种在生活记事中对色彩的应用，不仅信息量较大，而且能将特定的意念表达得十分准确。人类最早"为传达而设计"，或许可以追溯到"上古结绳而治"，见图1.2-2。孔子在《易传》中记载："作结绳而为网罟，以佃以渔。""上

平面设计作为信息传达的媒介，它要求设计者在构思时就把商家、媒介、消费者或接受者纳入一个整体系统来考虑。

平面设计师在进行设计时，先要将所传达的主题内容进行定位，既要考虑社会的共同心理，又要考虑受众的个体差异，从而确定信息传达的形式与方式，使信息传达更直观、更快速和更有效。

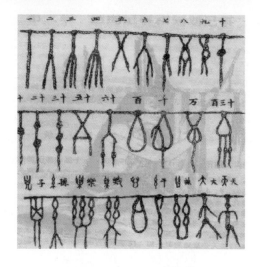

◎ 图1.2-2　结绳记事

古结绳而治，后世圣人易之以书契。"因为没有文字，人们通过结绳记事，以治理天下。

除了结绳记事，无文字的民族还常用刻木帮助记录信息。文字出现后，人们表现思想、交流感情、记录事件就方便多了。

平面设计是商业经济发展时期的产物。随着生产力和消费水平的不断提高，市场竞争日益激烈，平面设计作为流通媒介和商业宣传的有力手段，极大地促进了经济的发展，越来越受到人们的青睐与关注。在信息化时代，平面设计作为信息传达的媒介，它要求设计者在构思时就把商家、媒介、消费者或接受者纳入一个整体系统来考虑。通过大众媒介将信息以明确、形象的方式传达给受众，最终使这种信息的传达在具有艺术欣赏性的过程中实现。

在平面设计中，信息的释放并非设计师的自我主观表现，它必须以客观的传达对象为诉求目标。设计时，先要将所传达的主题内容进行定位，既要考虑社会的共同心理，又要考虑受众的个体差异，从而确定信息传达的方式，使信息传达更直观和有效。优秀的平面设计作品在完成信息传递的同时，能够通过视觉语言的"情感设计"，赋予形象以丰富的感情色彩，给人以情感的感染与满足，引起人们的情感共鸣。从某种意义上说，平面设计是充满幻想与生机，具有鲜活生命力的。

信息时代人们对于过量的视觉资讯往往会感到视觉疲劳。设计者作为信息的传播者，应主动趋向信息的接受者（受众）进行换位思考，更多地站在受众的立场上来考虑设计的定位，并在设计的深入过程中，仔细体会受众对视觉信息的反应。无论是信息的释放，还是情感的传递都要促成理解，并引发受众与之交流的渴望，这个过程是设计者与受众之间相互作用的过程，它是一个双向的循环过程。设计者处于传达的主体地位，要与受众共同进入将要展示的境界，只有通过沟通将设计理念达成共识，才能更好地完成设计。

成功的平面设计能使人们感受到实用的满足和心理的愉悦，进而体验到一种美，即功效之美。功能性的满足充分体现了艺术设计存在的本质意义。

平面设计不仅能给人以美的享受，还能潜移默化地引导大众乃至整个社会形成设计文化的价值观。平面设计是以人为起点，通过视觉媒介将信息传达给人作为终点的过程。它的本质就是视觉信息的传达，只有本着"为传达而设计"的原则进行平面设计，才能使传达更加深刻，见图 1.2-3 为蜂蜜熏鲑鱼的户外广告。

艺术设计作为一种创造性活动，可把人的内心世界以图形的方式外化为具体可感的形式，从根本上说，它就是一种走向生活的物质化艺术行为。在这个充满了设计的物质世界里，艺术设计已成为人类生活中最感性、最直接的文化类型。

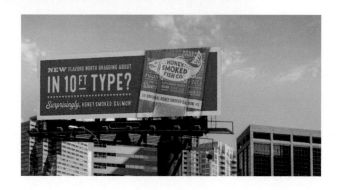

◎ 图 1.2-3　蜂蜜熏鲑鱼的户外广告

## 1.2.2　创造性的艺术形式

平面设计作为艺术设计范畴中的一个重要组成部分，无论是户外广告设计、招贴设计、书籍设计、标志设计、企业形象识别设计、包装设计，还是其他各类印刷品的设计，在其画面中，都充满了智慧的图形创意、画龙点睛的字体效果、和谐悦目的色彩视觉及灵活多变的版面布局形式，这些基本的构成要素共同为表达主题概念服务，它们具有鲜明的符号化信息传播功能，而且还可在相辅相成的关系中体现整体的效果——包括视觉效果的生理和心理效应，以及设计者的个人情感和画面的美学特征等内容。

设计现象从人类有造物活动就开始了，随着生产力发展水平和社会物质文明程度的不断提高，艺术设计开阔了人类的生存空间和文化空间。艺术作为一种创造性活动，可把人的内心生活以图形的方式外化为具体可感的形式。从根本上说，它就是一种走向生活的物质化艺术行为，即文化的具体生存状态。在这个充满了设计的物质世界里，

艺术设计已成为人类生活中最感性、最直接的文化类型。

人类社会发展的过程就是一个循环上升的成长过程。社会的每一个发展阶段都需要有不断创新、发展的艺术形式与之相适应。创造性对平面设计综合价值的实现是十分重要的，它来自艺术设计赖以生存、发展的社会需求。不难看出，那些令人过目难忘的平面设计作品，其观念、风格和功能都是具有创造性和艺术性的。

如果泛泛地把"艺术设计"与"纯艺术"这两个词放在一起进行探析，它们在构思与表现方面存在着比较清晰的界限，但把归属于艺术设计范畴的"平面设计"与"纯艺术"进行比较，就会发现两者之间的分界线并不清晰。它们相通的关键因素是艺术创作过程中的思维方式和表现方式。平面设计从情感方面更接近于纯艺术，因此，对平面设计的分析和探讨不能完全建立在一种实用化的角度，更不能以简单的"平面"两个字来概括，平面设计不但具有很强的创造性，同时还具有很强的艺术性。

平面设计作为一种创造性的艺术活动，本身就是一个不断寻求突破和创新的过程，在这个过程中，设计者需要发挥自己的创造能力，使设计对象的综合价值得以发挥，让最终的成果展现出富于创造性的迷人风采。

平面设计的创造性可运用意识形态和先进的科学技术成果，创造出符合人们精神和物质需求的艺术作品，从而满足人类追求更完美生活方式的需求。平面设计作为一种创造性艺术形式的本质，也是其存在本原价值的体现。

麦当劳在沙特阿拉伯王国推出的一组主题为"OPEN ALL

NIGHT" 的星空海报，是由李奥·贝纳（Leo Burnett）设计的，旨在提醒人们麦当劳是每天 24 小时营业的。他把圣代、薯条、巨无霸汉堡放入梦幻而绚烂的星河中，传达出当地 "恒星之乡" 的独特风情。画面中星光与色彩相融，美食在其中若隐若现，见图 1.2-4。

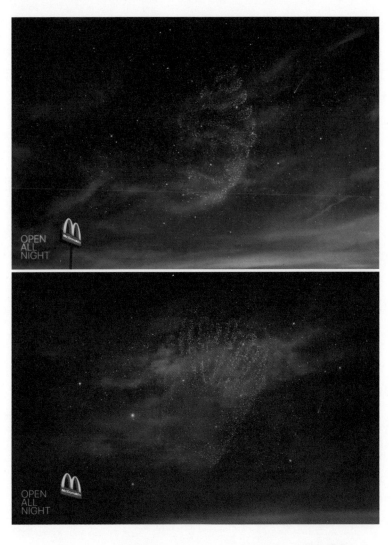

◎ 图 1.2-4　麦当劳的 "OPEN ALL NIGHT" 星空海报

设计与市场具有密切的关系：一方面，市场制约着设计；另一方面，设计也创造着市场。平面设计以符合目的性的应用作为其综合价值实现的前提，这种应用必须通过市场转化为商品才能获得。

### 1.2.3　经济性的价值体现

艺术设计发展的原动力在于人们对美的不懈追求，正是这种对美好事物的向往与追求，成为推动社会经济发展的强大动力。艺术设计作为社会发展的重要促进因素之一，在人类社会的经济生活中发挥着极其重要的作用。

在经济高速发展的时代，商品经济以市场为中心环节。好的设计可以满足市场、创造市场，它们相互联系、相互影响。平面设计自身的价值体系在参与经济循环的过程中得以实现，并完成其自身价值的升华。从一定意义上讲，平面设计的本质也体现在经济性的价值方面。

设计与市场具有密切的关系：一方面，市场制约着设计；另一方面，设计也创造着市场。平面设计以符合目的性的应用作为其综合价值实现的前提，这种应用必须通过市场转化为商品才能获得。对于某项具体的设计来说，市场并非是空泛的书面定义，而是具体存在的。在设计过程中，要时刻考虑市场的因素，应以怎样的内容和形式赢得竞争的胜利，获得属于自己的消费群。设计者在进行具体的构思创意时，先要根据商品的特性进行定位，既要考虑商品的适用环境、适用人群和竞争对手，也要考虑社会的流行心理。只有满足市场需求的设计才能够赢得市场。

许多成功的商家，其成功的秘诀之一在于把消费者的审美情趣和实际需求作为改变设计风格的主要因素之一，但绝非生硬地、被动地去迎合这种需求。优秀的设计者可以利用设计品质来影响消费者的审美情趣和购买欲望，增加产品的附加值，从而创造出市场的需求。从

某种意义上讲，设计也在创造着市场。

平面设计以其自身创造性的能动作用，提高产品的科技和艺术含量，即审美附加值，从而创造出更多的经济效益。它作为经济性的价值体现，决定了其必须以符合经济规律、市场变化、经济发展的要求而进行设计活动，如果背离了这个要求就无法得以实现，更不用说促进社会经济发展了。

时代的变革、经济形态的变化，为平面设计的创新与发展提供了更为广阔的空间。作为社会经济发展的推动因素，以及经济性的价值体现，平面设计必将以自身更为完善的运作体系，更好地为社会经济服务。

Bee Cera 是用蜂蜡制成的纯天然护肤品牌。它包含了草药提取物、精油和天然活性成分，没有对皮肤造成刺激的合成材料。新包装体现了女性化、关怀和精致的个性，可与目标受众产生共鸣。极简的设计风格使产品在众多护肤产品中脱颖而出。在产品（玻璃罐和木盖）中使用了环保材料，以增强产品的自然属性，见图 1.2-5。

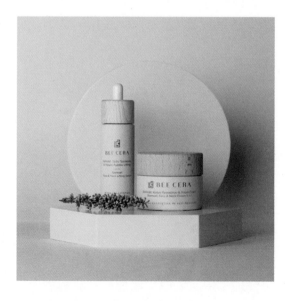

◎ 图 1.2-5　纯天然护肤品牌 Bee Cera

## 1.2.4 特定的文化品位

文化是人类社会所特有的财富，人与文化有着不可分离的关系和意义。文化是人的产物，人也是文化的产物。人创造了文化，文化也造就着人。

设计文化是指人类用艺术方式造物的文化。从早期简单的工具和生活用具，到现代的人工制品，人类的造物活动充满了生活的方方面面。一个国家的设计水平在一定程度上代表了人们的文化认知水平，艺术设计作为人类文化的一部分是极其富有代表性的。

平面设计同造物设计一起成为人们了解人类社会生活、生产技术水平和文化面貌的第一手资料。平面设计是设计文化的重要类型，它一直站在时代大潮的浪尖之上，把新的社会科学知识和最具代表性的社会认识观念集中体现在二维空间的平面上，反映出一种特定的文化品位。

在 20 世纪中期，我国的文化体现以听觉为主导，经过文化语境的演变迎来了如今的图像年代，目之所及的电视画面、电子化图片、商业广告，以及所生活的城市环境、家居和各种工具物品等都可形成视觉图像。艺术设计作为一种创造行为，把文化意念物化为一种可感、可视的图像，视觉化的文化形态已经成为这个时代的典型特征。

我国作为国际社会的成员，在经济全球化的影响下，一个具有多元文化的艺术设计形态已逐渐形成。艺术设计作为一种实用艺术形态，既是各种文化形态的重要载体，也是重要的文化传播媒介。在当今的社会文化语境下，"文化"已经变成了可以购买和消费的物质形态，

表现在艺术设计的作品中，传统文化与现代文化、本土文化与国际文化、雅文化与俗文化、精英文化与大众文化等多种文化形态并存的现状是其最显著的特征。平面设计作为一种典型的社会文化形态，其内容宽泛、表现形式多样，既包含一定的地域文化、民族文化，也具有广泛的包容性和国际性。

艺术设计的产品利用各种文化资源通过技术行为融入物质性产品中，设计者和经销者都挖空心思想使自己的产品具有文化色彩，并赋予其诗意化和情趣化，文化的视觉化已成为当代社会的事实性存在。各类文化资源应用在艺术设计作品中，它们以不同的形式面貌与艺术设计作品进行融合，或者以图片和纹样进行表面装饰，或者取其造型进行空间形式的延伸，或者取其意诉诸主题概念。如果从广告、包装及各类印刷和影像设计作品来讲，对各种文化资源的摄取和利用情况比比皆是。各种被"卡通"化的神话故事在与商业信息融合后，使广告传播的形式与内涵更加丰富多彩。方言和土语在广播、电视中成为具有情趣的广告语，不引人注目的各类民间纹样、农村生活用品、原始生活方式等成为当代人感兴趣的新奇内容，其影像资源成为印刷设计作品、影视作品或网络广告的宠儿。

平面设计的风格是一个融汇多种因素、多层关系的综合体，它在诸多文化形态中显示出巨大的包容性和历史责任感及厚重感。在人类漫长的文化历史创造和积累中，平面设计获得了全社会的关注和文化期待，任何先进的技术发明和创造都会在平面设计中体现出来。它超越一切生存的文化，成为完全意义上的生活文化。

HOTLAND（昊特兰）葡萄酒的包装设计。它的特殊之处在于将字母 HOT 设计为鸡、猴和牛的抽象图形。这三个动物是三个主人的生肖代表，其中 H = 鸡 = 值得信赖，O = 猴子 = 聪明，T = 牛 = 勤劳。通过独特的包装设计可以更好地表现该品牌的独特文化和创意，并吸

引消费者尝试购买，见图 1.2-6。

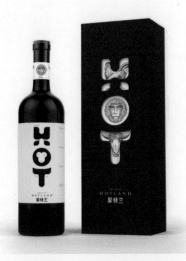

◎ 图 1.2-6　HOTLAND（昊特兰）葡萄酒的包装

# 第 2 章

# 平面设计史

　　研究平面设计的历史能够通过传统的现存性链接，揭示新构思的产生源头。19 世纪以前的平面设计并未发生太大的变化，尽管其风格出现、消失后又重新回归，但基本的形态和实践手法几乎是相同的。

　　平面设计是文字、插画、图片、图案、色彩等各元素在平面空间中的视觉表达。影响平面设计风格的主要因素是社会、政治、经济、文化等因素的总和，因此平面设计作品中带有鲜明的时代因素。

　　人类早期出现的平面设计作品包括汉谟拉比石刻、埃及的草纸文书，以及我国的甲骨文和商周两代的青铜文。但这些早期文物虽然具有平面设计的基本元素，却并不能被视为现代平面设计的开端，人们普遍认为平面设计的另一个特征就是印刷发行。人类社会初期的一些文字符号，见图 2.0-1。

◎ 图 2.0-1　人类社会初期的一些文字符号

现代平面设计与印刷有着极其密切的关系，我国的蔡伦造纸技术

以能源革新为中心的工业革命大大促进了现代设计的萌芽，其中德国古腾堡发明的金属活字印刷术是西方现代平面设计的萌芽。

和毕昇的活字印刷术于 8 世纪传入欧洲，从此，纸替代布料和羊皮纸成了印刷的媒介。

尽管印刷技术出现了，但是欧洲使用羽毛笔抄录《圣经》的现象仍然持续了好几个世纪。

这个抄录过程对于修道士来说是一种宗教仪式，直到德国的约翰尼斯·古腾堡（Johannes Gutenberg）利用金属活版印刷术印刷了《圣经》，见图 2.0-2。平面设计历史上的每次变革都反映了社会的文化和经济状况。

◎ 图 2.0-2　约翰尼斯·古腾堡利用金属活版印刷术印刷《圣经》

## 2.1　现代平面设计的萌芽
### ——一个新设计时代的来临

公元 15 世纪，约翰尼斯·古腾堡发明的金属活字印刷术是西方现代平面设计的萌芽。

1760 年西方国家的工业革命从英国开始发展，一直延续到 1840 年，这场革命是以能源革新为中心的技术大变革，包括蒸汽机、内燃机、汽车、飞机、钢材、合金、混凝土等。如詹姆斯·瓦特（James Watt）发明的蒸汽机等大力推动了欧洲工业革命的进程，见图 2.1-1。尤其是英国，在 19 世纪 50 年代，大生产已经主导了英国经济，统治

集团也由地主变成了工业家。越来越多的人开始涌入城市的工厂工作，他们的购买力也得到了提高。

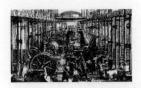 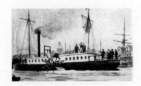 

◎ 图 2.1-1　以能源革新为中心的工业革命

　　19 世纪初，随着工业革命的发展，美国和法国对国民教育进行了大幅度的改革，阅读和书写成为小学和中学义务教育制度的内容，报纸、杂志逐渐成为社会日常生活的内容之一，广告制作公司、彩色石版印刷公司应运而生，其中广告、海报、宣传手册、招牌、路牌等形式多种多样。在商业活动中，英文字母除了阅读传达又有了新的作用和功能。字体的改进和创新工作主要是在铸字公司，其中伦敦的铸字公司特别活跃。英国字体设计最重要的奠基人是威廉·卡斯隆（William Caslon），他在 1816 年发布的字体手册上，将代表"卡斯隆公司"名称的这一行字，采用完全没有装饰线的字体，其效果非常醒目和鲜明。这个字体是从埃及体发展出来的，因此威廉·卡斯隆称其为"大线英国埃及体"，该字体后来成为 20 世纪现代平面设计中最重要的字体形式之一，见图 2.1-2。

ABCDEFGHIJKLMNOP
QRSTUVWXYZabcdefg
hijklmnopqrstuvwxyz
0123456789
..::"!?@#$%&*{(/|\)}

◎ 图 2.1-2　威廉·卡斯隆设计的
大线英国埃及体

### 2.1.1　印刷的变革

1799 年法国发明家尼古拉斯·罗伯特（Nicholas Robert）改良了第一台成卷制作纸张的机器，通过福德利尼尔兄弟（Fourdrinier Brothers）在英国获得专利权并进一步发展。不久，蒸汽印刷术被发明出来，由德国人弗里得利克·康尼格（Friedrich Koenig）于 1814 年用于《伦敦时报》的印刷。纸张的制作和印刷速度的提高大大降低了印刷宣传资料的成本，使公众更容易获取。因此，广告和宣传单的设计变成了一个与印刷和制作分开的专业活动。滚筒印刷机见图 2.1-3。

◎ 图 2.1-3　滚筒印刷机

### 2.1.2　摄影的出现

1826 年，法国科学家约瑟夫·尼瑟福·尼埃普斯（Joseph Nicephore Niepce）发明了一种摄影方法，并制成了最早的永久性影像。尼埃普斯的合伙人路易斯·雅克·曼德·达盖尔（Louis-Jacques-Mande Daguerre）进一步改进了这个发明。他使显影速度从 8 小时缩短到 30 分钟，并发明了一种把图像固定在暴露银版上的摄影方法。

1839 年银版照相法的发明正式对外公布。于是世界第一台可携带式木箱照相机诞生了，见图 2.1-4。美国的 *Knickerbocker* 杂志这样写道："这些影像的精致、完美几乎超越了人们所能接受的理智

信念的极限。"最初人们很难相信影像照片的真实性。但是很快,报纸公司和广告商开始用照片来销售产品,包括紧身衣、帽子、四轮马车等,照片对产品的真实反映是前所未有的。

◎ 图 2.1-4　世界第一台可携带式木箱照相机

另一位早期的摄影技术发明者是英国科学家威廉·亨利·福克斯·塔尔博特(William Henry Fox Talbot)。他创造了负片冲洗法(碘化银纸照相法),可以制作出无限张纸质印刷品。塔尔博特是优秀的科学家、作家、摄影师和平面设计师。他出版的《自然的铅笔》是第一本摄影插画图书,其中《打开的门》就是用这种新媒介创作的,见图 2.1-5。它很像 16 世纪荷兰流派的油画(当时在英国很流行),画面中的日常物件都被赋予了象征意义和特殊的意思:手制的扫帚(隐喻古老的耕种世界)斜靠在破旧的小屋外面,扫帚与门的阴影都指向黑暗的屋内。屋内的光亮是从窗外照射进来的。塔尔博特试图用"摄影"这个全新的技术为以机械作为基础的平面设计描绘出一个超越时代的世界。

◎ 图 2.1-5　威廉·亨利·福克斯·塔尔博特的作品《打开的门》

### 2.1.3　印刷排版

19世纪之前，印刷主要用于图书需求。工业革命带来了印刷宣传单、产品广告、广告海报的需求。各种各样的木活字体随着字样种类开始出现，英国的两位字体创作大师：威廉·卡斯隆于1724年创造的Caslon体非常独特、易辨认，因此被用于印刷《独立宣言》，见图2.1-6；约翰·巴斯克维尔（John Baskerville）创造的Baskerville体被美国政府用于印刷政府出版物。

◎ 图2.1-6　利用Caslon体制作的《独立宣言》封面

新的展示性字体被引入到广告中。英国的Slab Serif体可达到突出广告中信息的效果，被广泛用于小型宣传册、海报和文字较少的广告中。英国字体设计师罗伯特·索恩（Robert Thorne）设计了Egyptian Serif体，以描述粗厚的字体效果。1803年，索恩命名了Fat Face体，它比Egyptian Serif体更粗、更厚重，见图2.1-7。由于Fat Face体在页面上可产生凸显效果，所以很快就引起了广告商的注意。于是Fat Face体的

◎ 图2.1-7　利用Fat Face体制作的木活字海报

变体形式便接踵而至，包括向前和向后倾斜的斜体、阴影和三维凸出的字体。

随着人们阅读能力的提升，对书籍排版形式的需求也在不断增长。1886 年，德国发明家沃特玛·麦根泰勒（Ottmar Mergenthaler）完善了由他命名的"自动行式铸排机"。这种能组合字体的机械排版技术改变了整个印刷工业，从此，使用缓慢手工逐字母排版的方法被取代。

## 2.2 维多利亚时期——追求烦琐

维多利亚时期最显著的设计风格是对中世纪歌德式风格的推崇，特别是对该时期道德、宗教的崇拜和向往。

维多利亚时期的平面设计风格主要在于追求华贵、复杂的装饰效果，因此就出现了烦琐的"美术字"风气。不久后受新的插图制版技术的影响，使烦琐装饰的风气达到登峰造极的地步。

维多利亚时期的印刷技术有非常大的发展，促进了美国插图水平的发展，以及字体设计的兴盛。

### 2.2.1 水晶宫博览会

水晶宫博览会是在伦敦海德公园的"水晶宫"（主要由玻璃和钢筋组成）举办的。这是世界上第一次大规模的设计博览会，直接影响

到后来平面设计的发展，见图 2.2-1。

### 2.2.2 石版印刷的发展

石版印刷是 1796 年由德国阿罗斯·森尼非德发明的，见图 2.2-2。1837 年，法国画家及印刷技师戈德弗罗依·恩格尔曼完善了彩色石版的技术。

◎ 图 2.2-1 水晶宫博览会

◎ 图 2.2-2 石版印刷

## 2.3 工艺美术运动
### ——第一次全面的艺术运动

工艺美术运动的指导思想来自拉斯金的理论，威廉·莫里斯（William Morris）是运动的主要代表人物，他的艺术哲学是："历史并未消失，它仍然生活在我们中间，而且将继续活跃在我们现在努力创造的未来中。"

威廉·莫里斯为凯姆斯科特出版社（Kelmscott Press）设计的商标，是一个精美的手工艺作品，见图 2.3-1，它体现了中世纪的手

工艺艺术形式。凯姆斯科特出版社出版了很多经典的印刷艺术书籍，在《坎特伯雷故事集》的插页设计中，威廉·莫里斯设计了三种字体（Golden、Troy、Chaucer），每种字体都以 15 世纪的字体风格为模型，见图 2.3-2。

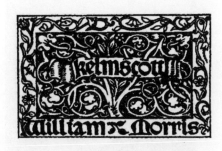

◎ 图 2.3-1　威廉·莫里斯为凯姆斯科特出版社设计的商标

◎ 图 2.3-2　威廉·莫里斯设计的《坎特伯雷故事集》插页

　　工艺美术运动的哲学理念是手工制作的艺术作品能够给人们带来身心的愉悦。威廉·莫里斯作为这次运动的发起者和领导者，其作品包括采用纯手工完成的家具、橱柜、墙纸、陶瓷、纺织品和有色玻璃设计等。

## 2.4　唯美主义运动——为艺术而艺术

　　唯美主义运动最早始于 1818 年，法国哲学家维克多·库辛（Victor Cousin 提出了"为艺术而艺术"的口号，以寻找理想中的美丽为基

础，希望把艺术从商业和工业中彻底解放出来，在生活与艺术之间形成更直接的联系。 这场运动的两位最杰出代表人物是作家奥斯卡·王尔德（Oscar Wilde）和插画家奥博利·比亚兹莱（Aubrey Beardsley）。奥博利·比亚兹莱因为在 1894 年为奥斯卡·王尔德的戏剧《莎乐美》画的插画而名声远扬，见图 2.4-1。他把新艺术主义的曲线风格和日本木刻印版对比鲜明的形态风格结合起来，创作出新颖、优雅、性感的绘画作品。

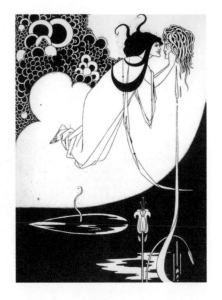

◎ 图 2.4-1　奥博利·比亚兹莱为《莎乐美》设计的插画

## 2.5　新艺术运动——对新时代的憧憬探索

　　新艺术运动于 19 世纪 90 年代开始席卷欧洲与美国，成为当时影响最大的一次设计运动。1900 年在巴黎国际博览会（the Paris Exposition Universelle）期间新艺术运动达到高潮。虽然这场运动的风格在各国之间有很大的区别，但从追求装饰、探索新风格的角度来看，卷入这个设计运动的国家都是相同的。这场运动虽然在一些方面对新时代的憧憬进行了探索，但在很大程度上，其装饰性手法依然是陈旧的。

新艺术运动采用装饰、自然主义的风格等方式，使这场运动依然是为豪华、奢侈的少数权贵服务的。新艺术运动是世纪之交的一次承上启下的设计运动，它继承了英国工艺美术运动的思想和设计探索。

与英国的工艺美术运动相似，新艺术运动同样试图在艺术、手工艺之间找到一个平衡点。它所采用的方式，如装饰、自然主义的风格等，使这场运动依然是为豪华、奢侈的少数权贵服务的。如果说英国工艺美术运动的创始人约翰·拉斯金、威廉·莫里斯在其运动宗旨中还提倡"进步"那么可以说新艺术运动仅停留在表面的装饰上，其思想层次，反而比英国的工艺美术运动退步了。它的自然主义装饰动机和绚丽的色彩虽然非常引人注目，但是在精神上的贫乏则是随处可见的，见图2.5-1。

◎ 图 2.5-1　新艺术运动风格的平面设计

新艺术运动创造了非常特殊的装饰风格，从亨利·凡德·威尔德的室内设计到巴黎地铁入口的设计，从安东到穆卡的大张海报设计，都呈现出前所未有的非历史主义新装饰风格的探索力量，见图 2.5-2。这些设计已经成为 19 世纪和 20 世纪之交的典型风格特征。

新艺术运动的风格受到工艺美术运动风格和精神的很大影响。特别是工艺

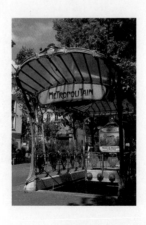

◎ 图 2.5-2　巴黎地铁入口的设计

新艺术运动的风格受到工艺美术运动风格和精神的很大影响。特别是工艺美术运动所强调的简单、朴实的中世纪风格，以及功能主义的思想特征。

象征主义艺术是 19 世纪末一个非常显著的艺术运动流派，它对新艺术运动造成了一定的影响，体现在对新艺术风格的曲线运用上。这种对于曲线的重视和强调，使这场运动具有强烈的平面特征，也具有非常明显的东方艺术影响痕迹，特别是日本的浮世绘风格。

美术运动所强调的简单、朴实的中世纪风格，以及功能主义的思想特征，对于新艺术运动的某些人物有决定性的影响作用，如苏格兰的格拉斯哥四人集团和他们的领袖麦金托什、维也纳分离派的设计家等，其作品见图 2.5-3 和图 2.5-4。英国的平面设计对这场运动的插图画家也有很大的影响，如英国插图画家比亚兹莱、荷兰插图画家让·图鲁柏（Jan Toorop）等。

象征主义艺术是 19 世纪末一个非常显著的艺术运动流派，它对新艺术运动也造成了一定的影响，体现在对新艺术风格的曲线运用上。这种对于曲线的重视和强调，使这场运动具有强烈的平面特征，也具有非常明显的东方艺术影响痕迹，特别是日本的浮世绘风格。

◎ 图 2.5-3　麦金托什和他的设计作品

◎ 图 2.5-4　维也纳分离派画家
古斯塔夫·克里姆特的作品

19 世纪印刷技术的发
展促进了版画和书画印刻
艺术,印刷技术的发展又促
成了各种报刊杂志的相继发
行,更促进了插图画和招贴
画的繁荣。这个时期的插图
画和招贴画成为新艺术运动
风格展示的重要领域,并为
该风格的发展起到了推波助
澜的作用。"世纪联盟"的
主要成员马克穆多是工艺美
术运动向新艺术运动过渡时
期的艺术家,他的作品清晰
地反映了这种风格的发展和
变化,见图 2.5-5。英国插
图画家比亚兹莱的作品多是
用墨水画成的,黑白分明,
并在画面上留下大片的空
白,与其他部分非常精确细
致的描绘形成鲜明对比。他
的线条虽然纤细,却很清晰
流畅,有明显的日本绘画风
格,见图 2.5-6。

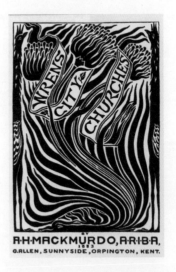

◎ 图 2.5-5　马克穆多设计的
《雷恩的城市教堂》扉页

◎ 图 2.5-6　比亚兹莱设计的招贴画

新艺术运动受到部分中世纪自然主义风格的影响，其设计大量采用花卉、植物、昆虫作为装饰，风格细腻、装饰性强，因此常常被称为"女性风格"（a feminine art），与简单朴实的英国工艺美术运动风格强调男性化的歌德风格形成了鲜明的对照。

新艺术运动是世纪之交的一次承上启下的设计运动，它继承了英国工艺美术运动的思想和设计探索，希望在设计矫揉造作风气泛滥，以及工业化风格浮现的时期，重新以自然主义的风格开启设计新鲜气息的先河，复兴设计的优秀传统。这场运动处在两个时代的交叉时期，即旧手工艺时代接近尾声，新工业的现代化时代将要出现。

# 2.6  现代主义设计运动——感性"作祟"

## 2.6.1  立体主义

### 1. 第一阶段（1907—1910 年）

立体主义是 20 世纪最有影响的艺术运动之一。艺术家巴勃罗·毕加索（Pablo Picasso）深受塞尚作品的影响，他把塞尚的设计哲学与自己对传统非洲艺术的理解结合起来，创作的绘画和雕塑作品促进了立体主义的发展。在毕加索的里程碑式的绘画作品《亚维农的少女》中，人体被分成了一些半抽象的形状。他尝试从多个视角展示这些人体的形态，见图 2.6-1，对固有的关于真实、时间、空间等概念提出了质疑。这幅作品完成于爱因斯坦的狭义相对论（探索时间和空间的全新理论）发布后不久。

毕加索的密友格特鲁德·斯泰因（Gertrude Stein）把相同的时

立体主义是 20 世纪最有影响的艺术运动之一，它不再模仿大自然，而是对过去技法进行了彻底突破，为艺术家提供了一种全新的创作方式。

间和空间理论写进了她的著作中。作曲家埃里克·萨蒂（Erik Satie）在他的音乐中也融入了相似的理念，他从不同的角度重新谱写了相同的音乐主题，与毕加索合作完成了芭蕾舞剧《游行》的创造，并不断地探索视觉艺术、文学、音乐、科学的相互影响。

另一位艺术家，也是毕加索的好友乔治·布拉克（Georges Braque），尤其赞赏立体主义摒弃过去所有技法（透视法、透视缩短法、实

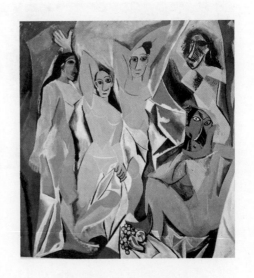

◎ 图 2.6-1　毕加索的作品《亚维农的少女》

体感表现法、明暗对照法，或者通过明暗对照展现）的方式。他和毕加索一起开创出一个新的现实，把过去历史悠久的艺术理论抛在了一边。立体主义不再模仿大自然，并对过去的技法进行了彻底突破，为艺术家提供了一种全新的创作方式。

### 2. 第二阶段（1910—1912 年）

立体主义时期对于色彩形式结构提出了具体的分析原则，在绘画风格上逐步走向理性分析的方向。毕加索的作品《格尔尼卡》见图 2.6-2。

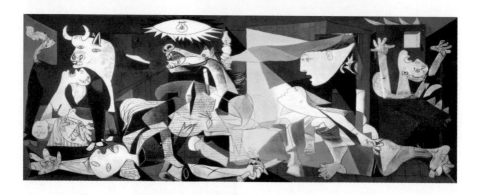

◎ 图 2.6-2　毕加索的作品《格尔尼卡》

### 3. 第三阶段（1912—1921 年）

从 1912 年开始，综合立体主义打破了传统艺术的媒介局限，绘画不仅使用颜料，还可以加入其他材料，创作的重心转向对不同媒介的组合和搭配，以达到视觉和谐的目的。

立体主义包含对具体对象的分析、重新构造和综合处理的特征，并且在一些国家得到了更加理性的发展，如荷兰的"风格派"和俄国的"构成主义"等。这种发展形成了对平面设计结构的分析和组合，并且把这种纵横结合的规律体系化，强调理性规律在表现"真实"中的关键作用。可以说，立体主义提供了现代平面设计的形式基础。

## 2.6.2　未来主义

在平面设计方面，未来主义主要体现在对诗歌和宣传品的设计里，见图 2.6-3。版面反正规的编排形式成为提倡该运动精神的方式，其

设计重点在于字母混乱编排所造成的韵律感，而不是字母本身传达的实质意义。

◎ 图 2.6-3 未来主义在宣传品设计方面的体现

艺术家、平面设计师、字体排印师也在未来主义的艺术运动中找到了新的自由。诗人、作家菲利普·马里内蒂（Filippo Marinetti）在 1909 年发起了这场运动。他在撰写的《未来主义宣言》中称："动作和光摧毁了身体的物质性。"马里内蒂的视觉语言基于科学而非古典形式，在他 1919 年写的诗歌《自由的文字》中，充满了战争的混乱和喧嚣的嘈杂，见图 2.6-4。字体排版中水平对齐和垂直对齐的形式消失得无影无踪。

◎ 图 2.6-4 菲利普·马里内蒂的诗歌《自由的文字》

两位平面设计师 E. 麦克奈特·考弗（E.McKnight Kauffer）和 A.M. 卡桑德尔（A.M. Cassandre）代表了未来主义对应用艺术的影响。考弗是从美国移居欧洲的设计师，他是 20 世纪 20 年代欧洲最有影响力的海报设计师之一。他利用鸟飞翔的动态感为英国报纸《每日先驱报》创作了一幅海报，见图 2.6-5。

海报中成片断形状的鸟（明显受到了立体主义的影响），在画面顶部腾空而飞，充满了能量，并与大面积的空白形成了鲜明的对比。享有盛誉的法国海报设计师卡桑德尔把字体排版和图像相整合，创作了充满活力的海报作品《不屈者》，将电报线接到了一张抽象人脸的耳朵上，见图2.6-6。他将未来主义中动作和速度的特性与立体主义的抽象性相互融合，最终形成一种混合风格并应用于艺术的宣传中。

佛塔纳多·德比罗是真正把未来主义的精神和部分设计思想带到平面设计中的关键人物，见图2.6-7。在他的设计中遵循了一定的视觉传达规律，并兼具未来主义的风格和大众喜闻乐见的设计特征。

◎ 图2.6-5　E.麦克奈特·考弗为《每日先驱报》创作的海报

◎ 图2.6-6　卡桑德尔的作品《不屈者》

◎ 图2.6-7　佛塔纳多·德比罗的广告设计

至上主义是由卡济米尔·马列维奇发起的一场艺术运动，它完全摒弃了物体和表现性，使创作的作品成为一个纯粹的几何抽象物，暗示了一种"形而上"的精神。

### 2.6.3 至上主义

至上主义是由卡济米尔·马列维奇发起的一场艺术运动，是"创作艺术中纯情感的至高无上"的简称。这个运动产生了一种新的艺术形式，它完全摒弃了物体和表现性，使创作的作品成为一个纯粹的几何抽象物，暗示了一种"形而上"的精神——追求更大的事实。在视觉艺术中，把所有物品都缩减成基本要素，这是一种具有独特性的创作方法。至上主义对纯形态和纯理念的设计思想仍然影响着当今的视觉艺术，见图 2.6-8。

◎ 图 2.6-8　卡济米尔·马列维奇的作品

### 2.6.4 达达主义

马歇尔·杜尚（Marcel Duchamp）的艺术创作方式既讽刺、有趣，又极其富有智慧。他通过把日常生活中的普通用品参展到新的艺术馆环境中，证明了任何物品都可以成为艺术。1917 年，杜尚提交给独立艺术家协会（他是协会的一位理事）的作品——小便器，就是一件普通的卫生器具，见图 2.6-9。这件有"R.Mutt"签名并命名为《泉》的上下翻转小便器，虽立即遭到委员会的拒绝，却因为它完全改变了人们对艺术的理解。这件作品激发了一大批被称作"现

超现实主义的主要特征：以所谓"超现实"和"超理智"的梦境、幻觉等作为艺术创作的源泉，认为只有这种超越现实的"无意识"才能使世界摆脱一切束缚，最真实地显示客观事实的真面目。

成物品艺术"或"现成艺术"的艺术形式。自从《泉》之后，任何物品都可能成为艺术。

◎ 图 2.6-9　马歇尔·杜尚命名为《泉》的上下翻转小便器

## 2.6.5　超现实主义

### 1. 超现实主义的发源与兴起

超现实主义源于达达主义，于 1920 年至 1930 年盛行于欧洲文学及艺术界中。达达主义在精神和艺术手法上为超现实主义的出现进行了必要的准备。马歇尔·杜尚在达芬奇那件举世闻名的《蒙娜丽莎》彩色复制品上，用铅笔加上了小胡子，见图 2.6-10。画面效果一下子就变得稀奇古怪、荒诞不经了。他无视约束的品性给后继的艺术运动以新的启迪。对超现实主义者而言，杜尚是一个极具魅力的人物。达达主义开拓的新视觉艺术领域成为超现实主义艺术最为直接的根源。

超现实主义的主要特征：以所谓"超现实"和"超理智"的梦境、幻觉等作为艺术创作的源泉，认为只有这种超越现实的"无意识"才能使世界摆脱一切束缚，最真实地显示客观事实的真面目。

◎ 图 2.6-10　马歇尔·杜尚给《蒙娜丽莎》复制品加上了小胡子

超现实主义不能与超级现实主义混为一谈，超级现实主义又称照相主义，是 20 世纪 70 年代的美国最为流行的一种资产阶级美术流派，它和超现实主义是不同的。

### 2. 超现实主义的类别

#### 1）自然主义的超现实主义

自然主义的超现实主义是指通过可以识别的变形形象营造出的梦魇般场景，看起来既精细逼真，又遥远陌生的风格，其代表画家有达利和马格利特，见图 2.6-11 和图 2.6-12。

#### 2）有机的超现实主义

有机的超现实主义以米罗为代表，追求幻想的、与生命力相关的抽象画面。他的作品有两个特点，见图 2.6-13。米罗的画作看起来很自由、轻快、无拘无束，见图 2.6-14。

◎ 图 2.6-11 达利的作品《记忆的永恒》

◎ 图 2.6-12 马格利特的作品《愉快的赠礼》

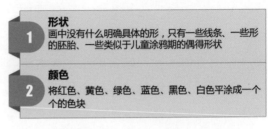

**1 形状**
画中没有什么明确具体的形，只有一些线条、一些形的胚胎、一些类似于儿童涂鸦期的偶得形状

**2 颜色**
将红色、黄色、绿色、蓝色、黑色、白色平涂成一个个的色块

◎ 图 2.6-13 米罗作品的两个特点

◎ 图 2.6-14　米罗的有机超现实主义作品

超现实主义的先驱人物是"形而上"派的画家基里柯，他的作品创造了现代艺术中最令人心动又不安的梦幻景象，如广场、拱门、楼宇、寒月，所有的一切仿佛舞台布景般凝固在死寂的光线中。虽然这些偶然而荒诞的内容令人不安，但形象之间的奇怪冲突，以及清新的气息，又让人感到一种神奇而特别的魅力。

基里柯的作品中那种宛如舞台的、平坦的地面，后来成为许多超现实主义绘画的"标准空间"，在这里互不相容的物体相遇在清澈的光线下，如作家洛特雷阿蒙所言，"像一台缝纫机和一把阳伞在手术台上偶然相遇那样的美"。

◎ 图 2.6-15　基里柯的作品《一条街上的忧郁和神秘》

基里柯的代表作品《一条街上的忧郁和神秘》，画面中泛黄的寂静给人以紧张不安的感觉，本来稳定的街道因扭曲处理了透视关系和非正常的光影使得整个画面变得不安，嬉戏的孩子面容不清，在远处等待着她的是一个男子（手持棒子？），这是一个不可理喻、充满未知恐惧的世界，见图 2.6-15。

### 2.6.6　摄影与现代主义运动

摄影艺术不仅是对真实世界的记录，更是摄影师个人理念的内在表现。达达主义采用照片拼贴的方式，开拓了崭新的媒介使用途径。1912 年，摄影家和艺术家佛朗西斯·布拉贵尔对摄影的多次曝光技术进行了实验。从事纯抽象摄影创作的摄影家阿尔文·库本，从1917 年开始采用万花筒进行抽象摄影创作。保罗·斯特兰德是摄影史上伟大的现代主义大师，被称为"现代主义摄影的开拓者"，他把摄影的艺术性提高到了新的高度，对摄影和电影现代主义的可能性进行广泛的探索。保罗·斯特兰德于 1932 年搬到墨西哥后，开始进行摄影创作，他在苏格兰的赫布里底群岛、埃及、摩洛哥、法国、意大利和加纳等地都长期驻留过，其系列作品中包括肖像、风景和建筑的细节，见图 2.6-16。

◎ 图 2.6-16　保罗·斯特兰德不同题材的摄影作品

摄影技术作为一种新的媒介，被现代艺术家所采用，并不断地进

摄影技术作为一种新的媒介，被现代艺术家所采用，并不断地进行新的探索。现代主义艺术运动和摄影之间是相互影响的，并且成为现代平面设计的基本因素之一。

行新的探索。现代主义艺术运动和摄影之间是相互影响的，并且成为现代平面设计的基本因素之一。

# 2.7　设计乌托邦——社会变化的代言人

## 2.7.1　建构主义

### 1. 极简主义色彩

建构主义的作品通常只使用红色、黑色或黄色，以及几何图形、对角线等元素。这个时代的几何图形、排版和极简主义色彩的设计方式就是放在现在使用也不过时。

### 2. 抽象和几何

将设计内容简化为几何图形或符号形状，是建构主义所特有的呈现方式，旨在反映现代工业社会的演变基础，其中许多理念被商业设计师所接受，并应用在印刷和排版上，见图2.7-1。

◎ 图 2.7-1　建构主义将设计内容简化为几何图形或符号形状

> 风格主义起源于荷兰的抽象艺术运动，因其使用直线、直角、原色而闻名。

### 3. 建构主义印刷术

建构主义印刷术是不同大小和不同字体的融合，这些字体是具备可读性的，见图 2.7-2。

这种呈现方式通过世界各地的杂志和展览的传达，形成了早期现代主义设计的视觉语言和风格。

◎ 图 2.7-2　建构主义使用的字体具备可读性

## 2.7.2　风格主义

起源于荷兰的抽象艺术运动的"风格主义"，因其使用直线、直角、原色而闻名。1920 年，皮特·蒙德里安（Piet Mondrian）出版了《新造型主义》的风格主义宣言，新造型主义是这场运动的另一个名称。在宣言中，蒙德里安反对对称，而青睐控制和布置几何形态与颜色组成的"动态平衡"。

格里特·里特维尔德（Gerrit Rietveld）把风格主义明快的线条和动态的非对称感带入建筑学中。他设计的施罗德住宅（Schroder House）根本性地突破了过去的设计，开创了著名的"国际风格"，见图 2.7-3。

特奥·凡·杜斯伯格（Theo van Doesburg）的作品《玩牌者》就是风格主义的精神性和普遍性应用的一个典型例子，见图 2.7-4。这种设计方式也被他应用于平面设计中，包括海报和小册子。

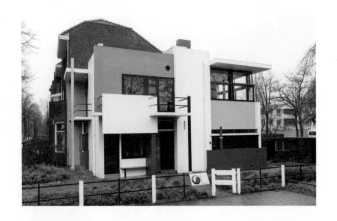

◎ 图 2.7-3　格里特·里特维尔德设计的施罗德住宅

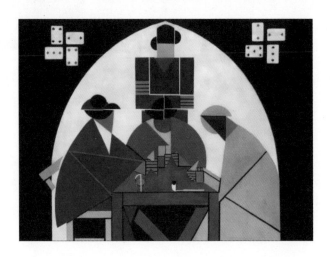

◎ 图 2.7-4　特奥·凡·杜斯伯格的《玩牌者》

　　1919 年，特奥·凡·杜斯伯格设计的一种字样证明了可以去掉字体中的曲线和斜线，见图 2.7-5。这场运动的焦点是特奥·凡·杜斯伯格主编的杂志《风格》，有力地推广了该运动理论，见图 2.7-6。特奥·凡·杜斯伯格的字体排印设置从结构上具有诗歌的特征，像是建筑平面图中的家具，版面上字体排印方式的文雅和空间感，最终形成了平面设计中字体排印的国际风格。

◎ 图2.7-5 特奥·凡·杜斯伯格设计的字样

◎ 图2.7-6 《风格》杂志的封面

## 2.7.3 包豪斯学院

包豪斯学院（建筑之家）对平面设计领域的影响是深远的。建筑师沃尔特·格罗布厄斯（Walter Gropius）于1919年创办的这所艺术学校，其目标是消除纯艺术与应用艺术之间的差别，即把艺术、手工艺、工业结合起来，以创造更大的设计价值，见图2.7-7。沃尔特·格罗布厄斯与包豪斯学院的其他成员制定了一种设计方法，最终成为20世纪艺术、建筑、设计领域的基本设计思路。

◎ 图2.7-7 沃尔特·格罗布厄斯设计的包豪斯学院

包豪斯学院受到艺术家约翰内斯·伊顿（Johannes Itten）、约瑟夫·阿尔伯斯（Josef Albers）、利奥尼·费宁格（Lyonel

Feininger）、保罗·克利（Paul Klee）、瓦西里·康定斯基（Wassily Kandinsky）表现主义理论的深刻影响，他们都与包豪斯学院有着紧密的关系。伊顿在包豪斯学院任教期间，开创了一个革新性的入门课程，教授学生构图、颜色理论、物质特征等基础知识。

随着包豪斯学院项目的发展，其他运动也开始对它的设计理念产生了影响。特奥·凡·杜斯伯格在拜访学院时，宣传风格主义优雅的几何和经济的设计方式；埃尔·利西斯基宣传建构主义的社会目的。1923年，当拉斯洛·莫霍利·纳吉（Laszlo Moholy·Nagy）代替伊顿担任入门课程教师之后，真正的转变来临了。莫霍利·纳吉介绍了一种全新的视角：完全接受将机器美学作为把艺术和设计与公众联系起来的设计方式。他为《14本包豪斯图书》的设计就是这种方式的典型体现，见图2.7-8，封面图像使用的是一张排字盘中金属字体的照片，表现出该学院对于应用艺术的重视程度超过了纯艺术。

◎ 图2.7-8　莫霍利·纳吉为《14本包豪斯图书》设计的封面

赫伯特·贝耶（Herbert Bayer）进一步扩大了应用艺术的影响，他设计的纸币采用多种颜色的叠印，而不是用装饰性的线条印画，这样可避免出现伪造纸币的现象，见图2.7-9。赫伯特·贝耶的设计方案表明，包豪斯学院（简称包豪斯）的应用艺术项目能够推动社会的进程，而不仅是创作一些奢侈的物品。

◎ 图2.7-9　赫伯特·贝耶设计的纸币

没有其他艺术运动比包豪斯学院（建筑之家）对平面设计领域的影响更直接，其目标是要消除纯艺术与应用艺术之间的差别，即把艺术、手工艺、工业结合起来，创造更大的设计价值。该学院最大的遗产是它的设计方法和构想，证明了朴素的功能性、技术、交流的综合，能够为平面设计带来原理、规则和结构。

包豪斯对于家具和纺织品设计、建筑学，以及色彩理论的影响一直延续至今。今天，很多艺术学校开设的基础课程都与包豪斯课程的内容相似，包括伊顿和阿尔伯斯开创的色彩互动理论。包豪斯证明了朴素的功能性、技术和交流，能够为平面设计带来原理、规则和结构。

### 2.7.4　独立的思想带来的新字体排印学

很多设计师受到达达主义、建构主义、风格主义等运动革新性的影响，对平面设计做出了重大贡献。

库尔特·施威特斯（Kurt Schwitters）把达达主义、建构主义、超现实主义整合成一场由他命名的"Merz（梅尔兹）"艺术运动。"Merz"一词取自一张写有 Commerz Bank（德国商业银行）的废纸上。库尔特·施威特斯在这张废纸上创作了一幅拼贴画，这幅拼贴画引起了社会关于艺术商业化的评论。施威特斯为《梅尔兹》杂志设计的封面体现了建构主义的排字规则，以及达达主义荒谬的幽默，见图 2.7-10。

◎ 图 2.7-10　库尔特·施威特斯设计的《梅尔兹》杂志封面

吉安·塔希萧尔特（Jan Tschichold）在一次参观包豪斯展览中得到启发，开始对字体设计进行试验。当时在德国广泛使用的是黑体字或哥特手写体，吉安·塔希萧尔特考虑用简化的字体设计体现一种现代的感性，最终产生了新的字体排印。从他的两件作品中可看出，其设计字体所形成的变化。他的第一件作品是为莱比锡贸易展销会设计的居中手印字模印成的广告，这种排版方式是大多数德国设计师使用的经典布局处理方式，见图 2.7-11，从顶部到底部的字体尺寸和方向是画面中的唯一分层。他的第二件作品是在页面设计非对称方法结构上凸显出的建筑特征。页面中只使用无衬线字体，且去掉了字体上的所有装饰，并通过节奏感、比例、张力，使页面元素相互之间具有了一种整体的功能联系。吉安·塔希萧尔特在 1928 年出版的《新字体排印学》成为现代设计师的指导手册，见图 2.7-12。

◎ 图 2.7-11　吉安·塔希萧尔特
为莱比锡贸易展销会设计的广告

◎ 图 2.7-12　吉安·塔希萧尔特
为《新字体排印学》设计的页面

　　荷兰设计师皮特·扎瓦特（Piet Zwart）在其设计作品中把达达主义和风格主义融合起来，从他设计的个人标识上就有很好的体现，

一个简单的黑色正方形成为他的姓（他的姓在荷兰语中是"黑色"之意）的视觉双关语，见图 2.7-13。

◎ 图 2.7-13　皮特·扎瓦特设计的个人标识

皮特·扎瓦特在为一家印刷公司设计字体目录时，把各种不同尺寸和风格的字体重叠成达达主义风格的布局，然而，这些字体又以某种方式有序地排成直线、直角，整个页面的色彩采用了风格主义的原色，见图 2.7-14。荷兰艺术家保罗·谢韦特玛（Paul Schuitema）和威廉·桑德伯格（Willem Sandberg）也把现代原理应用到页面布局和商业广告中。

瑞士艺术家赫伯特·马特（Herbert Matter）在巴黎师从画家费尔南达·雷格尔（Femand Leger），后来又担任平面艺术家卡桑德拉和建筑师勒·柯布西耶（Le Corbusie）的助理。20 世纪 30 年代，赫伯特·马特利用摄影作为设计工具，逐渐赢得了国际声誉。

◎ 图 2.7-14　皮特·扎瓦特设计的内页

在为《瑞士字体月刊》设计的封面中，他将字体拼接到照片上，见图 2.7-15，从视觉上看，这些元素布局有序，却又显得超现实的复杂：曲棍球的球门网格映到一位妇女的脸上，杂志的标题倾斜地滑在较大的字体上。赫伯特·马特运用独特的视觉语言把幽默的字体结合到新字体的排印上，同时，他还为康泰纳仕出版集团（Conde Nast）的出版物拍摄封面，为诺尔家具制造公司和纽黑文市铁路设计企业形象，后来在耶鲁大学教授摄影和平面设计的相关课程。

英国雕塑师、设计师埃里克·吉尔（Eric Gill）则延续了威廉·莫里斯的传统和手工作品精神价值的信念。在他设计的《四福音书》内页中通过现代的动态感整合了罗马字体和木刻印画等元素，见图2.7-16。

◎ 图 2.7-15　赫伯特·马特设计的《瑞士字体月刊》封面　　◎ 图 2.7-16　埃里克·吉尔设计的《四福音书》内页

## 2.8　图画现代主义设计运动——图画的主场

### 2.8.1　海报风格运动

商家为了博取消费者的眼球，在海报的设计上费尽心思，德国海报风格运动的奠基人鲁西安·伯恩哈特开始思考关于"三秒钟"的问题，即"这是一个飞逝的时代，我只给你三秒钟的时间，你若不能在三秒钟之内让我明白你想做什么，我就会转身离开"。他认为少即是多，画面表达得越少，就被人记忆得越深。

1905 年，他为普莱斯特火柴公司设计了一幅独具个性的火柴海报，采用手绘形式，图形简单，色彩对比强烈，且视觉传达效果有力，成为德国商业广告设计的一种重要模式，见图 2.8-1。

鲁西安·伯恩哈特自己并没有意识到，他完成了一个自新艺术运动平面设计以来就由大批设计家不断探索的工作，即如何用最简单的方式使海报达到最好的视觉传达效果。在此后 20 多年的广告设计生涯中，多是采用突出商品、强调公司名称这种简单到无以复加的方式，达到了很好的广告宣传目的。鲁西安·伯恩哈特也成为德国广告设计的重要人物。

海报中的打印机只使用了两种颜色，即蓝色和白色，整体颜色搭配也是极简的，为了突出品牌名采用了黑色，其字体和产品的特征是相互呼应的，即那个时代打印机字体的风格，见图 2.8-2。

咖啡豆的海报采用了中世纪的哥特式字体（当时的咖啡价格

◎ 图 2.8-1 鲁西安·伯恩哈特
设计的火柴海报

◎ 图 2.8-2 打印机的海报

◎ 图 2.8-3 咖啡豆的海报

不菲，只有贵族饮用），见图 2.8-3，画面采用两种颜色呈现出盒子的立体感觉。

海报风格运动综合了当时流行的各种现代艺术流派和设计流派的特点，逐渐形成了独特、新颖的平面设计风格。从 1905 年鲁西安·伯恩哈特设计的火柴广告开始，一直发展到第二次世界大战为止，对整个西方平面设计的发展具有重要的推动作用。

## 2.8.2　后立体主义的图画现代主义

平面设计师融合了立体主义的风格，形成了后立体主义的图画现代主义。

该风格的代表人物是法国设计师卡桑德尔（A.M.Cassandre），他的作品反映了对构成主义和立体主义等艺术语言独到的见解。他擅长使用重构简单的几何形、聚散的抽象线条，通过独特的设计视角，将形式与内容有机地结合在平面创作中，见图 2.8-4。

◎ 图 2.8-4　卡桑德尔的平面设计作品

现代主义设计是 20 世纪设计的核心，它不但影响了当时人们的物质文明和生活方式，同时对整个世纪的各种艺术、设计活动都具有决定性的冲击作用。

# 2.9  现代主义设计的萌芽
## ——崇尚为企业与市场服务

现代主义设计兴起于 20 世纪 20 年代的欧洲，通过几十年的发展，影响到世界各国。它是 20 世纪设计的核心，不但影响了当时人们的物质文明和生活方式，同时对整个世纪的各种艺术、设计活动都有决定性的冲击作用。对 20 世纪 60 年代以后的设计运动，包括后现代主义、解构主义、新现代主义等运动的了解，都应建立在对现代主义设计充分认识的基础上。

1. 现代主义设计的思想特点（见图 2.9-1）

1　民主主义：主张设计为广大劳苦大众服务，希望通过设计来改变社会状况

2　精英主义：主张设计不是为精英服务的，却提倡精英领导的新精英主义

◎ 图 2.9-1　现代主义设计的思想特点

2. 现代主义设计的风格特点（见图 2.9-2）

现代主义设计的代表作品有勒·科布西耶设计的马赛公寓和朗香教堂，见图 2.9-3；沃尔特·格洛佩斯设计的包豪斯校舍和法古斯鞋楦工厂；密斯·凡德罗设计的西格莱姆大厦和巴塞罗那椅子，见图 2.9-4；佛兰克·赖特设计的流水别墅。

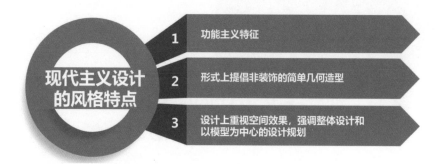

◎ 图2.9-2　现代主义设计的风格特点

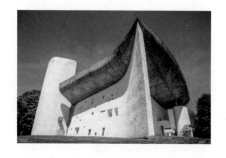

◎ 图2.9-3　勒·科布西耶设计的
朗香教堂

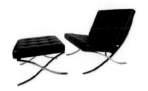

◎ 图2.9-4　密斯·凡德罗
设计的巴塞罗那椅子

## 2.9.1　工业设计的兴起和现代设计的职业化

### 1. 工业设计发展的概况

美国通过马歇尔计划向其他西方国家提供了大量的经济援助，使这些国家的经济出现了前所未有的发展。与此同时，新技术、新材料的不断涌现，使工业设计的对象由消费产品扩展到了投资类产品，在工业装备、工程机械及仪器仪表等产品中采用了许多优秀的设计方案，极大丰富了工业设计的内涵。

这个时期的工业设计无论在理论、实践和教育体系上都有极大的

工业设计的两种设计观：

1. 着眼于设计的商业价值，强调通过设计为产品创造新的附加价值，从而诱导消费，增加生产者的生产效益，这种设计观是把设计作为一种市场竞争的手段，成为推动经济运转的动力。

2. 着眼于通过设计改善人们的生活质量，强调设计应适于人们的实际需要，着重解决人类生活的基本问题，反对使设计沦为浪费资源和能源的媒介。

发展，与工业设计密切相关的一些基本学科，如人机工程学、市场学、设计心理学、计算机辅助设计等都得到了发展和完善，因此，工业设计被确立为一门独立的学科。

在工业设计的基本理论探讨中，产生了两种不同的设计观。一种着眼于设计的商业价值，强调通过设计为产品创造新的附加价值，从而诱导消费，增加生产者的生产效益，这种设计观是把设计作为一种市场竞争的手段，成为推动经济运转的动力。另一种则着眼于通过设计改善人们的生活质量，强调设计应适于人们的实际需要，着重解决人类生活的基本问题，反对使设计沦为浪费资源和能源的媒介。这两种设计观是以包豪斯学院为代表的理想主义和以美国职业设计师为代表的实用主义思想的延续，并以多种设计风格体现出来。

## 2. 设计职业化的模式

设计职业化是在美国发达的市场经济条件下发展起来的。1918年，美国的市场空前繁荣，尤其是汽车、电器等工业消费品的发展极为迅速（政府给予了很大的支持），美国企业开始进入批量化生产阶段，其特点是科学管理、批量化生产、流水线作业，重点体现在汽车的设计与生产上。汽车是在德国发明的，却在美国获得了辉煌的发展。美国的亨利·福特把人们带入了汽车时代，见图 2.9-5。

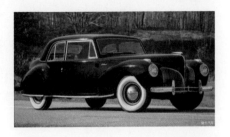

◎ 图 2.9-5　亨利·福特设计的汽车

从 20 世纪 50 年代开始，在美国的一些大企业中工业设计经历了职业化的过程，特别是 20 世纪 60 年代以后，工业设计在美国已经成为企业运作的一个有机组成部分。

1）设计职业化的两个模式（见图 2.9-6）

为了适应市场需要，美国的企业逐步建立专门负责产品设计的部门，如最早成立设计部的通用汽车公司

创办独立的设计事务所专门为满足客户的个性化要求，对产品、包装、宣传、标志、企业形象等进行设计活动

◎ 图 2.9-6　设计职业化的两个模式

美国的大多数职业设计师就是在设计事务所里成长起来的，他们没有受到传统文化的束缚，也没有受过严格的高等教育，在商业社会里大多数是从设计舞台、橱窗、标志、广告这些活动中拼搏出来的。

2）工业设计职业化的基本作用（见图 2.9-7）

1　工业设计可以作为企业在决定"可以生产的产品类型""可以开拓的新产品""可以开拓的新产品线"时的重要步骤和方法。因此，工业设计是企业在拟定市场政策时的重要协助手段

2　工业设计可以使工业产品对顾客具有更大的吸引力，以刺激市场容量，开发潜在市场

◎ 图 2.9-7　工业设计职业化的基本作用

工业设计可以"创造"新的市场。美国人把外形设计看作销售的必要手段，称为"式样化"，也就是"样式主义"。

### 3. 流线型设计

"流线型"是空气动力学名词，用来描述表面圆滑、线条流畅的物体形状，这种形状能减少物体在高速运动时的风阻。在工业设计中它最早应用于汽车设计，不久之后流线型设计被广泛用于产品、家具等设计中，很快便成为一种风尚。

◎ 图 2.9-8　宾夕法尼亚铁路公司的火车头

这种为了表现交通工具的速度而采用的设计风格，改变了产品的外观，成为新世纪的象征。

流线型风格尤其受到美国设计师的青睐。雷蒙德·罗维（Raymond Loewy）是第一位登上《时代周刊》封面的工业设计师，他是流线型设

◎ 图 2.9-9　可口可乐的玻璃瓶

计风格的教主，其设计作品大到飞机、轮船和宇宙飞船，小到商标和可乐瓶子，见图 2.9-8 和图 2.9-9。

## 2.9.2　荷兰的风格派运动

1917 年到 1928 年荷兰的一些画家和设计家建筑师组成了松散的设计团体，其中主要的促进者和组织者是特奥·凡·杜斯伯格，维系这个组织的核心是《风格》杂志，其主编也是特奥·凡·杜斯伯格，

他致力于在荷兰发展一种中性的、现代的风格，提倡"少风格"，即减少主义的简单几何结构、没有色彩的中性计划，全力研究新的国际主义设计思想，主张用更加简单、更国际的术语来建立国际设计风格的基础。

### 1. 风格派的设计特点（见图 2.9-10）

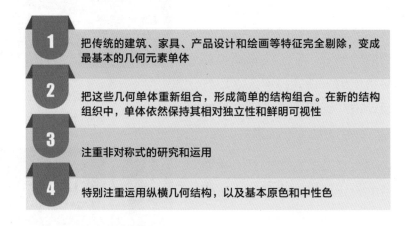

**1** 把传统的建筑、家具、产品设计和绘画等特征完全剔除，变成最基本的几何元素单体

**2** 把这些几何单体重新组合，形成简单的结构组合。在新的结构组织中，单体依然保持其相对独立性和鲜明可视性

**3** 注重非对称式的研究和运用

**4** 特别注重运用纵横几何结构，以及基本原色和中性色

◎ 图 2.9-10　风格派的设计特点

### 2. 风格派的思想主张（见图 2.9-11）

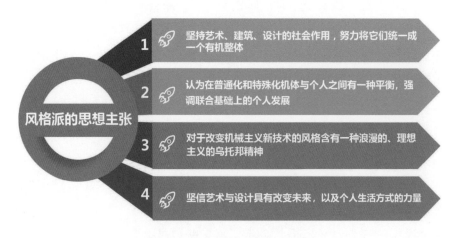

**风格派的思想主张**

**1** 坚持艺术、建筑、设计的社会作用，努力将它们统一成一个有机整体

**2** 认为在普通化和特殊化机体与个人之间有一种平衡，强调联合基础上的个人发展

**3** 对于改变机械主义新技术的风格含有一种浪漫的、理想主义的乌托邦精神

**4** 坚信艺术与设计具有改变未来，以及个人生活方式的力量

◎ 图 2.9-11　风格派的思想主张

源于欧洲大陆的"现代主义设计运动"中心移到美国，并且与美国工业设计界所崇尚的为企业服务、注重经济效益和市场竞争的实用理念结合在一起，形成了美国现代主义。在设计风格上，反对过分的装饰，追求形式简洁，注重功能化、理性化和系统化。

风格派的代表作品有盖里·里特维特的红蓝椅子，见图 2.9-12；蒙德里安的非对称式绘画，见图 2.9-13。

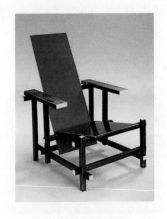

◎ 图 2.9-12　盖里·里特
维特的红蓝椅子

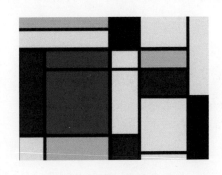

◎ 图 2.9-13　蒙德里安的
非对称式绘画

## 2.9.3　美国现代主义

20 世纪 40 年代，大批欧洲杰出的艺术家和设计家，如包豪斯学院的核心人物格罗皮乌斯、米斯、纳吉，艺术家杜尚、蒙德里安，以及包豪斯学院的毕业生布丁等人先后来到美国，集中从事设计与教学工作。于是，源于欧洲大陆的"现代主义设计运动"中心移到了美国，并且与美国工业设计界所崇尚的为企业服务、注重经济效益和市场竞争的实用理念结合在一起，在设计风格上，反对过分的装饰，注重功能化、理性化和系统化。在设计形式上，崇尚"少即是多"的原则，设计风格逐渐发展成为美国化的"现代主义设计"，由此，极大地促进了美国设计水平的发展，使其成为设计的强国。

马西莫·维涅里（Massimo Vignelli）有很多头衔，如平面设计师、包装设计师、室内设计师、工业设计师，等等。因为他几乎涉足了现代设计的所有领域，被视为"将欧洲现代主义带入美国"的重要人物之一。他致力于贯彻现代主义，反对潮流和装饰，主张"设计应该减少世界上丑陋事物的数量，是为了把世界变得更加美好"。他设计的内容包括图形和企业形象计划、书籍设计、建筑图形和展览、室内装饰、家具和消费者产品设计。

维涅里的设计有其独特的个人风格，他的经典作品是于1972 年推出的纽约地铁路线图及标志，见图 2.9-14。该设计打破了传统的思维方式，将丰富的配色、抽象的地标运用于路线图上。但该设计在当时并不受欢迎，有评论认为其设计酷似电路图，忽略了路面建筑。

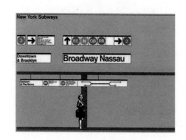

◎ 图 2.9-14　1972 年纽约的地铁标志

随着时间的推移，该设计却被越来越多的人追捧，可见维涅里的设计美学超越了时代。

### 2.9.4　企业形象视觉识别设计

20 世纪随着市场竞争的日益激烈，各类公司相继成立。为了有效地管理企业和促销产品，逐渐形成了企业形象识别系统的雏形。促使企业形象设计发展的重要原因，见图 2.9-15。

**1** · **新市场观念的形成**
企业希望通过系统设计来树立在客户中积极、正面的形象

**2** · **市场竞争异常激烈**
美国和西欧国家的经济活动迅速进入国际化，竞争日益激烈。为在国际市场中推销自己的产品，企业选择通过产品的创新、质量、服务，以及具有特色的包装、广告设计等来达到树立企业和产品形象国际化的目的

◎ 图 2.9-15　促使企业形象设计发展的重要原因

## 1. 瑞士巴塞尔化学工业协会（CIBA）的企业形象系统设计

瑞士是平面设计的中心，在企业形象设计上处于领先地位，其中巴塞尔化学工业协会的企业形象系统设计是极具影响力的，见图 2.9-16。巴塞尔化学工业协会原来以生产化学染料为主，20 世纪 50 年代发展成为综合生产各种化工材料和化工制品的大型企业，其产品包括塑料、染料、药物等。当这个国际集团业务范围由西欧扩展到世界各地时，设计一个国际视觉系统和企业形象则显得尤为重要了。

◎ 图 2.9-16　CIBA 的企业形象系统设计

## 2. 日本最早引入企业形象设计

20 世纪 60 年代，日本经济开始高速发展，很快日本就成为排在美国之后的第二大经济强国。在这样惊人的发展中，企业形象设计发挥了至关重要的作用。

日本的企业从美国大型跨国集团的成功发展中找到了可以借鉴的

价值，他们无论从技术开发、产品设计、市场营销，还是企业形象设计等各个方面都开始模仿美国企业。

日本东洋工业株式会社生产的马自达汽车引入了企业形象设计，其目的是要将默默无闻的小汽车打入国际市场，见图2.9-17。

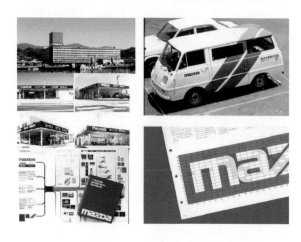

◎ 图 2.9-17　马自达汽车的企业形象设计

## 2.9.5　日本平面设计的黄金时代

20世纪50年代，"日宣美"成立，全称为"日本宣传美术会"。日宣美每年在东京等国内的主要城市举办"日宣美展"，见图2.9-18。因面向社会公开征集作品，令众多优秀的设计人才脱颖而出，日宣美也成为发掘并培养新一代设计师的摇篮而备受瞩目。日宣美开创了日本平面设计的黄金时代。

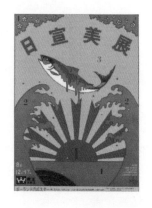

◎ 图 2.9-18　"日宣美展"的海报

20 世纪 60 年代，日本设计中心（NDC）成立，对日本的设计具有非凡意义，同时也是时代推进的必然产物。NDC 成立至今设计出了众多具有强大影响力的作品。除 1964 年东京奥林匹克运动会的海报和标志这样具有划时代意义的设计外，如丰田汽车，无印良品等产品，也都来自 NDC 的设计，见图 2.9-19。

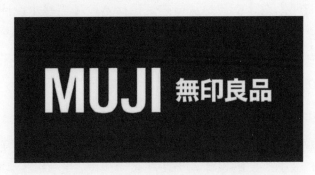

◎ 图 2.9-19　NDC 设计的无印良品标志

日本设计水平高的原因体现在以下四个方面，见图 2.9-20。

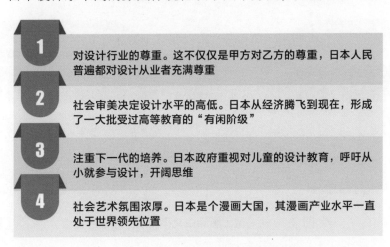

**1** 对设计行业的尊重。这不仅仅是甲方对乙方的尊重，日本人民普遍都对设计从业者充满尊重

**2** 社会审美决定设计水平的高低。日本从经济腾飞到现在，形成了一大批受过高等教育的"有闲阶级"

**3** 注重下一代的培养。日本政府重视对儿童的设计教育，呼吁从小就参与设计，开阔思维

**4** 社会艺术氛围浓厚。日本是个漫画大国，其漫画产业水平一直处于世界领先位置

◎ 图 2.9-20　日本设计水平高的原因

# 2.10　国际主义平面设计风格——百家争鸣

## 2.10.1　瑞士国际主义平面设计风格

瑞士的现代设计主要是从日内瓦设计学校和巴塞尔设计学院发展起来的，它们是瑞士现代设计的摇篮。从 20 世纪 40 年代到 60 年代，瑞士现代主义风格（瑞士国际主义平面设计风格）在这两所学院形成和发展，并影响了世界各国。

瑞士重要的设计大师有阿明·霍夫曼（Armin Hofmann）、依米尔·卢德（Emil Ruder）、约瑟夫·穆勒·布罗克曼等。此后瑞士政府极力吸引杰出的设计人员留在教学岗位，希望能带动设计的改革。

瑞士国际主义平面设计风格的特点，见图 2.10-1。

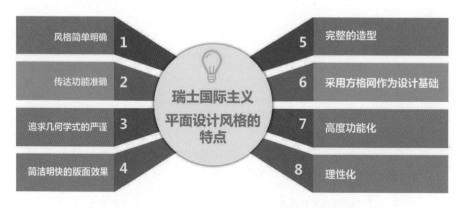

◎ 图 2.10-1　瑞士国际主义平面设计风格的特点

由于这种风格简单明确，传达功能准确因而很快得到国际上的普遍认可，成为当时影响最大的一种平面设计风格，也是国际流行的风格，因此，又被称为国际主义平面设计风格，见图 2.10-2。

◎ 图 2.10-2　国际主义平面设计风格的作品

## 2.10.2　纽约平面设计派

20 世纪 30 年代由于战争使大批欧洲的现代平面设计师到了美国，并带来了欧洲现代平面设计的理念，美国设计师在欧洲现代主义的基础上对现代主义进行改良，融合了美国本土的特色和观念，逐步形成了自己的风格，即"纽约平面设计派"，从此美国的平面设计运动飞速发展。纽约平面设计派设计师的重要特征：采用图形、照片拼合的方式进行设计，把简单明确的理性主义和美式幽默结合起来，能够很好地体现出文化和艺术内涵。在纽约平面设计派的设计中充满乐天、活泼的个性，见图 2.10-3。

◎ 图 2.10-3　纽约平面设计派的设计中充满乐天、活泼的个性

保罗·兰德是纽约平面设计派最重要的奠基人，他认为平面设计应当注重理性次序，但更应生动活泼。所以，他采用了照片拼贴等欧洲设计家创造的方法，形成既理性又生动活泼的设计风格，见图2.10-4。保罗·兰德从事的平面设计范围非常广，包括杂志刊物、书籍、广告海报的设计，以及企业形象设计。

◎ 图 2.10-4　保罗·兰德设计的插图和封面

20 世纪 50 年代纽约开始了真正的平面设计革命。欧洲现代设计风格和美国纽约派风格已经有了一段时间的融合，杂志书籍的版面设计、插图设计、电影海报设计、唱片封套设计、广告设计、企业形象设计都逐渐成熟，美国平面设计真正形成了自己系统的且独立的设计风格。奥托斯托奇设计的杂志内页，见图 2.10-5。赛博潘烈斯设计的杂志封面，见图 2.10-6。

◎ 图 2.10-5　奥托斯托奇设
计的杂志内页

◎ 图 2.10-6　赛博潘烈斯设计的
杂志封面

### 2.10.3　波普设计运动

波普设计是 20 世纪 60 年代起源于英国的设计风格，波普艺术风格主要是把美国大众文化中的一些内容进行组合，反映出大众文化的面貌，打破了当时过于严肃冷漠、单一的艺术风格，代之以诙谐、富于人性和多元化的设计，它具有知识分子反叛正统、反文化的精英立场。

波普设计具有夸张、奇异、富于想象力的造型，色彩单纯鲜艳，有一种玩世不恭的青少年心理特点和游戏特色，见图 2.10-7。

◎ 图 2.10-7　波普设计风格的平面设计

### 2.10.4　迷幻语言

正当瑞士字体的排印风格在美国如火如荼之际，在旧金山的海德艾斯布利地区出现了一种晦涩的海报语言。

在为菲尔莫尔礼堂（Fillmore Auditorium）设计的海报中，韦斯·威尔森（Wes Wilson）采用了手绘字体的形式，这样做的原因：第一，设计师没有足够的时间或资金制作机械字体；第二，手绘字体可以故意制作得难以辨认，继而成为特定观众的一种暗码信息。这种反主流文化的叛逆与传统广告注重广泛的可阅读性之间形成了明

显的碰撞，如韦斯·威尔森为 Association 设计的演唱会海报，见图
2.10-8。

维克多·摩斯科索（Victor Moscoso）是少数几位接受过正规培训
的设计师，他以耶鲁大学平面设计美术硕士的身份来到旧金山。他创
作的迷幻海报中加入了"热"调色盘，在这种色彩组合中，色度之间
形成的对比非常鲜明，这是耶鲁大学的设计系主任、包豪斯艺术家约
瑟夫·阿尔伯斯的色彩理论课堂上所教的一种色彩现象，摩斯科索把
这个知识用到了海报创作作品中，见图 2.10-9。

◎ 图 2.10-8　韦斯·威尔森为
Association 设计的演唱会海报

◎ 图 2.10-9　维克多·摩斯科索
为 Chambers Brothers 乐队设计
的演唱会海报

迷幻语言很快传入美国，连成名已久的平面设计师也开始使用这
种语言了。米尔顿·格拉瑟（Milton Glaser）与他的同学，包括西

国际主义设计与美国富裕的社会状况结合，这种原本具有民主色彩的设计就变成一种单纯的商业风格，成为具有强烈美国资本主义特征的、代表金钱与权力，以及企业的设计。

摩·切瓦斯特（Seymour Chwast）共同创办了图钉设计事务所，切瓦斯特一直经营着事务所。格拉瑟在事务所的插画作品中运用了一种理念式的创作手法。他为 20 世纪 60 年代的标志性人物鲍勃·迪伦（Bob Dylan）设计的宣传海报，为美国主流文化带来了迷幻语言，见图 2.10-10。

◎ 图 2.10-10　米尔顿·格拉瑟为鲍勃·迪伦设计的宣传海报

## 2.10.5　国际主义风格的发展

很多欧洲的现代主义设计大师到了美国，将欧洲的现代主义和美国富裕的社会状况结合起来，形成了一种新的设计风格。1927 年，美国的菲利浦·约翰逊在德国斯图加特市威森霍夫现代住宅建筑展上发现了这种新兴的风格。他认为这种风格会在国际上流行，因此称其为国际主义风格。该风格在 20 世纪 60 年代发展成熟，涉及设计的很多方面，包括平面设计、产品设计、室内设计等。

现代主义设计是一场知识分子的理想化运动，主张设计为广大民众享有，改变设计为权贵服务的立场。国际主义设计与美国富裕的社会状况结合，这种原本具有民主色彩的设计就变成一种单纯的商业风

后现代主义平面设计是对现代主义的一个改良，其方法主要是把装饰性的、历史性的内容加到设计上，使之成为平面设计的一个组成因素，包括4种设计类型：新浪潮平面设计运动；激进装饰主义设计运动"孟菲斯集体"和旧金山激进平面设计运动；里特罗欧洲怀旧风格设计运动；采用计算机从事设计的新流派。

格，成为具有强烈美国资本主义特征的、代表金钱与权力，以及企业的设计。国际主义设计和现代主义的联系和区别，见图 2.10-11。

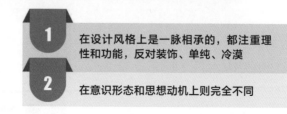

1 在设计风格上是一脉相承的，都注重理性和功能，反对装饰、单纯、冷漠

2 在意识形态和思想动机上则完全不同

◎ 图 2.10-11　国际主义设计和现代主义的联系和区别

## 2.11　后现代主义——更具开放性

后现代主义诞生于第二次世界大战之后，顾名思义，它出现在现代主义之后。如果现代的各种主义，如立体主义、未来主义、超现实主义的共同目标是发现最终的真理，那么后现代主义则表明对这种真实性信仰的终结，而倾向于用一种从不同来源中发现的更具开放性的、没有简单答案的方法。

从对已有社会文化结构，以及设计师应该如何在这种社会文化结构内创作的质疑中，平面设计找到了行动方向。原本应该非常整洁的页面布局开始显示出创作过程的痕迹，如网格线、胶带、铅笔标记等故意留在完成的设计作品上。1984 年，苹果公司的麦金塔计算机的问世也没有阻止平面设计师正在探索的反美学研究。

后现代主义平面设计是对现代主义的一个改良，其方法是将装饰

性的、历史性的内容加到设计上，使之成为平面设计的一个组成因素，它的 4 种设计类型，见图 2.11-1。

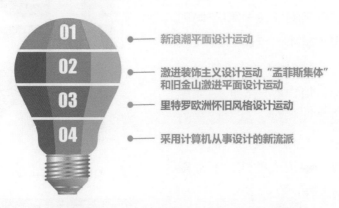

新浪潮平面设计运动

激进装饰主义设计运动"孟菲斯集体"和旧金山激进平面设计运动

里特罗欧洲怀旧风格设计运动

采用计算机从事设计的新流派

◎ 图 2.11-1　后现代主义平面设计的设计类型

其中，孟菲斯风格的精神领导是艾托索扎斯，"孟菲斯"是指对通俗文化、大众文化、古代文化装饰的认同立场，即设计的中心是形式主义的表现，而非功能性的好坏。在设计中采用大量复杂、色彩鲜明的表面图案、纹理和肌理，见图 2.11-2，并在设计形式上充满了不实际的幻想和浪漫的细节，往往流于艳俗，而这种艳俗的效果，正是其追求的目的。

◎ 图 2.11-2　孟菲斯风格的设计

如旧金山激进平面设计，充满了乐观主义色彩、热情洋溢的幽默感，以及对于形式和空间的无拘无束的运用，见图2.11-3。它采用自由绘画的手法，加上欢乐的色彩、自由和轻松的版面编排，形成了独特的、具有感染力的新风格。旧金山激进平面设计的特点是把象征性的几何图形赋予具体的内容。

◎ 图 2.11-3　旧金山激进平面设计

20世纪80年代现代主义感性的残余与后现代主义产生了明确的分裂。没有比平面设计杂志《流之者》更能够反映这个分裂了，见图2.11-4。《流之者》杂志创办于1984年，出版人鲁迪·万德兰斯（Rudy VanderLans）为不同的设计理念和设计方式提供了一个论坛。

凯瑟琳·麦考伊是一位与万德兰斯志同道合的设计师，她当时任教于密歇根克兰布鲁克艺术学院的设计系，在她的带领下，

◎ 图 2.11-4　《流之者》
杂志的封面

克兰布鲁克艺术学院成了平面设计试验的实验室。很多毕业生在《流之者》杂志上发表他们的作品，其中 P. 斯科特·麦克拉（P. Scott Makela）的作品更能体现字体设计和技术的后现代融合，见图2.11-5。他为 Emigre 字体开发公司设计的字体"Dead History"借鉴了

很多著名字体的精髓，使其成为可再进行语境化用途的数码字体。

　　另一位克兰布鲁克艺术学院的毕业生艾德·菲拉（Ed Fella）尝试将传统设计规则的知识与那些异乎寻常的字形和个性化的表现形式结合起来，如他创作了一系列用手印字模组成的宣传单，却因只在活动结束之后才能散发，使宣传单失去了宣传工作的功能，而变成所谓的"设计／艺术"，见图2.11-6。这种将设计工具、材料、功能的重新组合和配置，把平面设计从基本的服务项目推向了商业界。

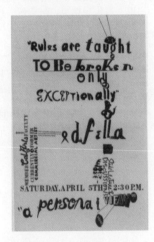

◎ 图2.11-5　P. 斯科特·麦克拉为Emigre字体开发公司设计的字体　　◎ 图2.11-6　艾德·菲拉设计的宣传单

## 2.12　互联网平面设计——数码革命的激荡

### 1. 数码革命发生的背景

数码革命发生的背景有6个方面的内容，见图2.12-1。

| 1 | 20世纪80年代计算机开始被广泛地应用到平面设计中 |
| 2 | 电子设备、电子信息处理系统成为新技术的核心。数码革命先从平面设计开始，因为新的计算机硬件和软件都在平面设计上最先使用，之后才推广到其他领域。这使平面设计一直处于新技术和信息化数码革命的最前沿 |
| 3 | 数码革命使平面设计从编辑、排版、图形处理、插画创作，以及制版印刷都发生了翻天覆地的变化，使设计形式与以往完全不同了 |
| 4 | 计算机价格越来越低廉，功能却越来越强大，加上其他配合的设备，如数码相机、数码录像机、扫描仪、光盘刻录机、数码光盘处理设备、互联网等，使平面设计进入了一个崭新的阶段，同时设计师也面临前所未有的新挑战 |
| 5 | 计算机被人所接受也经历了复杂的过程，20世纪80年代，在计算机技术已经开始出现成熟趋向时，还有很多人坚持手工设计，但这个阶段维持不长。因为计算机技术不但完善得迅速，且计算机也普及得非常快 |
| 6 | 20世纪末是技术大发展的时期，除计算机技术、数码技术的迅猛发展外，通信技术的发展也是日新月异的。卫星通信、移动电话、数码电视、全球定位技术等，在短短几年内不断成为现实，平面设计也随之有相应的改变和发展 |

◎ 图 2.12-1　数码革命发生的背景

## 2. 计算机辅助设计的起源

计算机辅助设计是最早的计算机设计方式，英文为"Computer-aid Graphic Design"，始于20世纪80年代，当时计算机的硬件和软件都取得了很大发展，可以支持部分平面设计。这个时期有3家公司对计算机辅助设计做出了技术上的突破，从而促使计算机设计成为现实。

（1）苹果公司研发的金麦塔计算机具有视窗和鼠标，它是一个重大的突破和胜利，影响了世界的计算机发展，也为计算机在设计中的使用提供了可能性。

（2）阿多比系统研发的文字处理软件系统（Post Script），

为版面文字处理软件系统奠定了基础，其出品的软件有 Adobe Photoshop、Adobe Illustrator 等，见图 2.12-2。

◎ 图 2.12-2　阿多比系统出品的 Adobe Photoshop 软件

（3）阿度斯公司研发的 Pagemaker 程序，以 Post Script 文字处理为基础，可在计算机屏幕上编排版面。

在数码时代来临时，有些设计师拒绝采用电子手段，称那些尝试用计算机设计的人是"新原始主义者"，但也有不少人确信数码设计是设计的未来手段，因为计算机能够迅速提出设计方案，无论对色彩肌理、字体、形象、布局都可以方便地进行处理，并能产生出许多新的设计构思来。最早使用计算机的设计师都是数码平面设计的先驱者，其中比较重要的四个人分别是美国的设计师艾普尔·格莱曼、《E 形象》杂志的设计和编辑鲁迪·凡德兰斯、旧金山的插图画家约翰·赫塞和字体设计家祖扎纳·里科。

3. 互联网设计的开始

网络设计始于"超级文件"，它是早期在网络上寻找资料的软件。

1987 年，苹果公司的企业年度报告首次报道了这种软件的应用，从而开始了互动媒体的服务 —— 互动媒体，又称超级媒体。它是在"超级文件"的基础上发展起来的，不仅有文字，还有图形、声音和电影、

> 互联网和信息技术的发展使平面设计的手段更加多元化，给创作带来了广宽的发展空间，也为平面设计的发展带来了发展机遇与挑战，平面设计应顺势而为不断取得创新与发展。

电视图像。光盘的出现是互动媒体的一个重要的技术标志。

### 4. 互联网中的平面设计

互联网已经渗透于生活的方方面面，互联网和信息技术的发展使平面设计的手段更加多元化，给创作带来了广宽的发展空间。互联网与信息技术为平面设计的发展带来了机遇与挑战。

平面设计在互联网与信息技术环境中的特点主要有以下 4 点，见图 2.12-3。

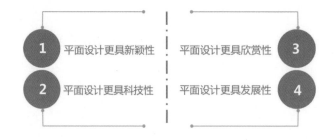

◎ 图 2.12-3　平面设计在互联网与信息技术环境中的特点

### 1）平面设计更具新颖性

随着互联网与信息技术的不断发展，平面设计也有了更多新的应用。信息时代的平面设计领域中，平面设计者在设计过程中展现的设计状态，将不再是传统意义上的二维平面而是动态的，能给人以全新感受的平面设计。新颖性是互联网与信息技术环境中平面设计的独有特性，给人们的感官带来了全新的体验。平面设计不再是传统意义上的美术作品，而是有思想的新产物。

利用蒙版将图片的大部分隐藏起来，画面效果简洁而又神秘，同时将"2"选用了极限放大的字号来达到理想的视觉效果，见图2.12-4。

◎ 图 2.12-4　平面设计更具新颖性

### 2）平面设计更具科技性

互联网与信息技术环境中，每件平面设计作品似乎都有了生命，也显得更加生动。平面设计作品加入科技元素后，也更易于使人们接受。信息技术进步的本身就是科技的进步，把信息技术完美地应用到平面设计中，自然就会给设计赋予很强的科技感。

现在，用 C4D 建模已经变得越来越流行了，2019 年掀起的 C4D 热潮还会持续，将会有更多令人惊叹的三维设计作品出现。此外，有更多的设计师将实物产品融入了 3D 设计中，见图 2.12-5。

◎ 图 2.12-5　平面设计更具科技性

### 3）平面设计更具欣赏性

互联网与信息技术使平面设计作品以更加新颖的形式展现在人们面前，不再是单一的视觉体验。由于融入了新技术元素，作品的色彩也变得更加丰富，同时动态元素的加入，使作品的欣赏性得到很大的提高。人们对作品的感受不再仅仅局限于视觉，而是各个感官都能得到体验，见图 2.12-6。

◎ 图 2.12-6　甜品美食的网页设计

### 4）平面设计更具发展性

由于互联网没有地域限制，上传到网上的作品在任何地方都能看到。随着移动互联网的飞速发展，又产生了许多新的信息技术。人们随时可以看到平面设计作品，也可以利用移动互联网技术随时进行创作。互联网信息技术环境中的平面设计不再受空间的限制，拥有了更加广阔的发展空间。

科学技术、政治、流行文化等外界因素对平面设计的影响有多大呢？一般而言，科学技术决定了设计看起来像什么（以及如何创作设

计）；政治是平面设计的一大主题；那么流行文化呢？平面设计本身就是流行文化，而且也受其他流行文化（音乐、美术、电影等）的影响。

总而言之，平面设计师的想象力深受当代社会变革和需求的引导，他们设计的作品也是社会、文化、政治的一种反映。通过回顾平面设计艺术的发展历史，平面设计师可以在更大的历史环境中理解他人的作品，了解历史能够使设计获得变革和发展的知识与自由。

# 第 3 章

# 平面构成

## 3.1　平面构成概述

平面构成是在二维空间运用点、线、面结合的规律所形成的一种视觉语言。它可以是抽象的，也可以是具象的；可以是感性的，也可以是理性的，同时它又是伴随着色彩、肌理、光影等存在的。世间万物里都有平面构成的运用。

平面构成的认识源于自然科学和哲学认识论的发展，20 世纪建立在最新发展的量子力学基础上的微观认识论，使人们更为关注事物内部的结构，这种由宏观认识到微观认识的深化，也影响了造型艺术规律的发展。平面构成的观念早在西方绘画中就能见到其影子，如立体主义绘画、构成主义、荷兰的新造型主义，他们都主张放弃传统的写实，以抽象的形式表现物体，后由德国包豪斯设计学院的不断完善发展，形成一个完整的现代设计基础训练的教学体系，奠定了构成设计观念在现代设计训练及应用中的地位和作用。20 世纪 70 年代以来，平面构成作为设计基础，已广泛应用于工业设计、建筑设计、平面设计、时装设计、舞台美术、视觉传递等领域。

平面构成不是表现具体的物象特征，而是反映自然界变化的规律

平面构成主要是在二维空间运用点、线、面结合一定的规律所形成的一种视觉语言，不是表现具体的物象特征，而是反映自然界变化的规律性并通过这种视觉语言对人的心理和生理状态产生影响。

"点"是版面设计构成中最小的设计元素，不仅能构成平面化的线元素，还能组成立体化的面元素，可丰富表现的形象内涵。点的三个视觉特征表现如下。

① 作用：点是力的中心。一个点可标明位置，两个点可构成视觉心理连线，三个点可构成三角连线，多个点可使注意力分散，画面出现动感效果。

② 排列：点的规律排列可以形成节奏感。横向排列具有稳定感，倾斜排列具有动感，弧线排列具有圆润感。

③ 大小：点越大视觉表现力越大，但过大的点也会产生空洞、不精巧的感觉。

性。它在构成中采取数量的等级增长、位置的远近聚散、方向的正反转折等变化，在结构上整体或局部地运用重复、渐变、变异、放射、密集等方法分解组合，可构成有组织、有秩序的视觉效果。

平面构成就是通过这种视觉语言对人的心理和生理状态产生影响的，如紧张、松弛、平静、刺激、喜悦、痛苦、茫然等。在实际的设计过程中，经常会运用视觉语言中的构成来表达作品的特征。

## 3.2　平面构成中跃动的点

"点"是平面构成中最小的设计元素，一个点可以准确标明位置，吸引人的注意力；多个点的组合不仅能构成平面化的线元素，还能组成立体化的面元素，以丰富表现其形象内涵。

按形状来说，点具有两个特点，见图 3.2-1。

点的视觉特征表现力可以体现在 3 个方面，见图 3.2-2。

◎ 图 3.2-1　点的两个特点

| | | |
|---|---|---|
| **1** | **作用** | 点是力的中心。一个点可标明位置，两个点可构成视觉心理连线，三个点可构成三角连线，多个点可使注意力分散，画面出现动感效果。 |
| **2** | **排列** | 点的规律排列可以形成节奏感。横向排列具有稳定感，倾斜排列具有动感，弧线排列具有圆润感。 |
| **3** | **大小** | 点越大视觉表现力越大，但过大的点也会产生空洞、不精巧的感觉。 |

◎ 图 3.2-2　点的视觉特征表现

　　在版式设计中，可以将点看成是图形、文字或任何能够使用点来形容的元素，通过点的不同构成，赋予版面千变万化的效果，见图3.2-3。

◎ 图 3.2-3　点的不同构成形态

# 3.3　平面构成中流淌的线

在几何学中，线指任意点在移动时所产生的运动轨迹。

## 3.3.1　线的特征

线具有两个明显的特征，见图 3.3-1。

线的视觉表现特征如下。

① 直线：明快、力量、速度感和紧张感。

② 曲线：优雅、流动、柔和感和节奏感。

③ 粗线：厚重、醒目、有力，适用于笔画较粗的文字。

④ 细线：纤细、锐利、微弱，适用于笔画较细的文字。

线是最具变化和个性的元素，当粗细超过一定限度或密集排列时，就会转化成为面。

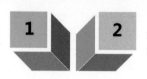

线的变化不仅有长和短，也有粗和细。

◎ 图 3.3-1　线的两个特征

## 3.3.2　线的视觉表现特征

通常粗的、长的、实的线有向前突出感，给人以距离较近的感觉；细的、短的、虚的线有向后退缩感，给人以距离较远的感觉。线的视觉表现特征，见图 3.3-2。线的不同构成形态，见图 3.3-3。

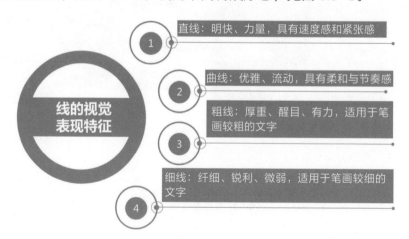

◎ 图 3.3-2　线的视觉表现特征

另外，还有一种无形的线，见图 3.3-4，这些画面中都没有很明显的几何线。但是仔细观察黑色条就会发现，文字的长度、高度也对应了几何线的变化，形成了粗细、长短的对比。线可以是单独的一条线，

面是点和线的升华，点的密集或线的重复都可以转化为面，通过线的分割可产生各种比例空间，同时也形成各种比例关系的面。在视觉效果上要比点、线更强烈和实在，具有鲜明的个性特征，可起到丰富空间层次、烘托及深化主体的作用。

也可以是某个元素。点可以是文字，线也可以是。通过白线不难发现，画面中无形的线——视线，可以引导人们将目光转向文字或图片。

◎ 图 3.3-3　线的不同构成形态

◎ 图 3.3-4　无形的线

# 3.4　平面构成中稳重的面

　　面是点和线的升华，点的密集或线的重复都可以转化为面。通过

线的分割可产生各种比例的空间，同时也能形成各种比例关系的面。面在空间中占有的面积最多，因而在视觉上要比点、线更强烈和实在，具有鲜明的个性特征，可起到丰富空间层次、烘托及深化主体的作用。面在几何学中是线的移动轨迹，点、线、面是相对存在的。

点和线可能只占版面的很少空间，但面却是整个版面的重心。相对于点和线来讲，面具有更强的质感和更形象的视觉表现力。一个色块、一个放大的字体、一张图片、一段文字都可以理解为面。面分类见图3.4-1。

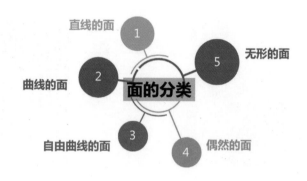

◎ 图 3.4-1　面的分类

### 1. 直线的面

直线的面具有直线表现的视觉感受特征，如正方形可给人以安定、有序、简洁之感，见图3.4-2。

### 2. 曲线的面

◎ 图 3.4-2　直线的面

曲线的面可给人随意、舒适、柔美的感受。由于正圆表现得过于完美而显呆板，扁圆因呈现出一种变化的曲线，而更具美感。另外，有时残缺也不失为一种美，见图3.4-3。

### 3. 自由曲线的面

自由曲线的面具有个性鲜明、随意的视觉特征，能带给人优雅、柔美和温暖的感受，见图 3.4-4。

◎ 图 3.4-3  曲线的面

◎ 图 3.4-4  自由曲线的面

### 4. 偶然的面

偶然的面指用特殊方式构成的意外形态，可产生非常独特的视觉效果，如泼洒的颜料、倒出的酒、成片的种子等，见图 3.4-5。

（a）泼洒的颜料　　　（b）倒出的酒　　　（c）成片的种子

◎ 图 3.4-5  偶然的面

### 5. 无形的面

当物体、人或某个元素占画面中的面积比例超过了50%，则为面。由于不像几何面轮廓那么清晰，所以称之为无形的面，见图 3.4-6。

将点的扩大、线的移动、线的宽度增加所形成的面称为积极的面；将点的密集、线的复制、集合靠近、线条环绕所形成的面称为消极的面，见图 3.4-7。

◎ 图 3.4-6　无形的面

◎ 图 3.4-7　面的不同构成形态

随着形态的变化，面所带来的视觉感受也会随之改变，设计时应结合版面的主题需求，选择相应的表现形态，从而使版面的表现结构与内容达到高度统一。

# 3.5　平面构成的多种表现形式

虽然平面构成的表现形式有很多种，但都包含两个元素，即基本形与骨骼。它们的不同组合方式决定了不同的构成表现形式，将设计好的基本形纳入不同的骨骼中，就形成了组合形式，一种基本形可以纳入不同的骨骼，一种骨骼也可以容纳多种基本形，见图3.5-1。

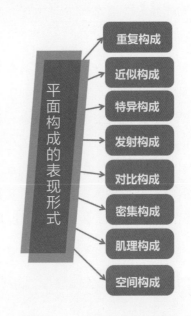

◎ 图3.5-1　平面构成的表现形式

## 3.5.1　重复构成

1. 重复的定义

重复是一种十分常见的视觉形式，在自然界和人文艺术中随处可见，如心脏的跳动、蜂巢的结构、鱼的鳞片，以及音乐旋律的反复、诗歌的韵脚等也都是重复的表现。

在设计工作中，重复的使用更普遍，如路边的绿化带、马路的路灯、建筑的窗户、钢琴的键盘、汽车的轮胎等。造型艺术中的图案也是采用图形重复为主要设计手段的，如墙纸的图案、桌布的图案、瓷砖的图案等。

重复是设计中最基本的形式。所谓重复是指骨骼的单元、形象、大小、色彩和方向都是相同的。也就是说，在同一设计中，相同的形象出现过两次或两次以上就成为重复的构成形式。重复构成可采用具象或抽象的形态作为基本形，主要是指基本形的形状、大小、肌理等方面的相同。

在平面设计中，重复的视觉形象能够产生强烈的装饰性，营造出严谨、精致的秩序美，有利于人们加强对形象的记忆。尤其是在工艺设计中，构成形态的重复是一种事半功倍的造型手段，在达到装饰美感的同时又可以大幅度地简化工艺、降低制作成本，节省大量的人力和物力。因此，在墙纸、瓷砖、地毯、桌布等各种装饰图案的设计中，重复的形式被大量的使用，见图3.5-2。同时，重复的形式还经常被运用在产品的包装设计、广告设计、标志设计、展示设计中。

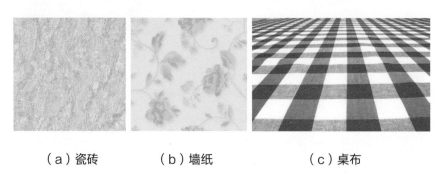

（a）瓷砖　　　　（b）墙纸　　　　（c）桌布

◎ 图3.5-2　重复的形式能够产生强烈的装饰性

对于平面设计中重复节奏的构成和感受而言，有许多因素都能够影响人们对其结构特征的印象。如在造型中，重复基本单位的多少、基本单位内部的结构变化、基本单位之间的空间距离和结构变化、有作用骨骼和无作用骨骼等各种视觉元素的不同，都能够导致具体重复

节奏的差异，并直接影响人们对整体重复系统的知觉印象。

## 2. 重复的分类

### 1）绝对重复和相对重复

（1）绝对重复指利用骨骼保持基本形状始终不变的重复，见图3.5-3。

◎ 图3.5-3　绝对重复

（2）相对重复指基本形的大小、位置或骨骼形式有一定变化的重复，其基本形的变化可以在统一中求变化，骨骼可以是多种形式的组合，《马达加斯加的企鹅》宣传海报的主体就是四只体态近似的企鹅和黑白条纹的背景。海报将企鹅作为基本形进行重复排列，排列时又和背景融为一体，加强了互相之间的有机联系，使画面效果在重复中达到了统一，突出了主题，强化了视觉印象，起到了广告宣传的作用，见图3.5-4。

◎ 图3.5-4　《马达加斯加的企鹅》的宣传海报

一般来说，设计中的基本形多选择较为简单的几何图形做重复的形状，每一个基本形为一个单位，然后以重复的手法进行设计。在设计中，基本形不宜复杂，应以简单明了为主。如果基本形过于复杂，很容易使画面散乱不整齐。

**2）单纯数量的重复、有规律的重复和无规律的重复**

（1）单纯数量的重复。在重复基本形的过程中，没有形成新的组合形式，只是在数量上的重复。这种重复构成方法采用了大量的基本形重复，可以产生整体构成的力度，营造出一种恢宏的气势；采用细小密集的基本形重复能产生出肌理的效果。总之，单纯数量的重复较为简单，并不需要太多的设计技巧，见图3.5-5。

◎ 图3.5-5　单纯数量的重复

（2）有规律的重复。基本形在方向、位置或颜色上按照一定规律进行变化，并在重复中形成新的图形效果，从而使人产生井然有序的感觉。

GUCCI手提包的底纹由两个大写的字母G构成一个基本形，在骨骼的交叉处不断地进行重复，形成统一感。这些细小密集的基本形通过重复产生了形态肌理的效果，彰显了一种轻松自然的图案美。同时，这种用标志做重复基本形的设计突出了对象的特征，可促进对品牌的宣传，见图3.5-6。

（3）无规律的重复。基本形在重复时，在方向、颜色上无规律

近似构成是基本形与骨骼接近或相似的构成形式。它是具有相似之处的形体之间的构成，它注重视觉元素在形状、大小、色彩、肌理等方面的异同，表现了在统一中求变化的设计思想。

地进行排列，会有许多意外的效果，使画面在形象统一中，产生一种变幻莫测、轻松自然的美感，见图 3.5-7。

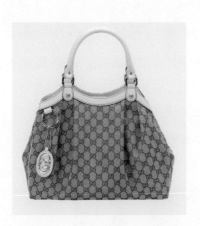

◎ 图 3.5-6　GUCCI 手提包设计　　　◎ 图 3.5-7　经典的瑞士海报

## 3.5.2　近似构成

### 1. 近似构成的定义

　　基本形与骨骼接近或相似的构成形式，称为近似构成。它是相似形体之间的构成，注重视觉元素在形状、大小、色彩、肌理等方面的异同，表现了在统一中求变化的设计思想。近似程度可大可小，如果近似程度大可产生重复感，近似程度小就会破坏统一。

　　近似构成在生活中随处可见，如各种型号的汽车等。自然界中更是无处不在，如同一种类的树叶、相同品种的蝴蝶等。

## 2. 近似构成的类别

近似可以是基本形的近似，也可以是骨骼的近似。近似的骨骼可以是重复或是分条错开的。近似构成主要以基本形的近似变化来体现。

### 1）基本形的近似

获得近似基本形的常用方法包括基本形体之间的相加或相减；从种类、意义、功能等方面取其相似的元素；辅以填色、变动等手法。

瑞士 SWATCH 手表商店的门面广告就采用了近似构成的方法，用手表作为基本形，在重复骨骼的编排下，画面非常整齐、有序，但又不是单纯的重复，每个基本形的颜色各不相同。表现了瑞士 SWATCH 表的宣传主题，即丰富的色彩与多姿多彩的生活相得益彰，可适合各类人群使用，见图 3.5-8。

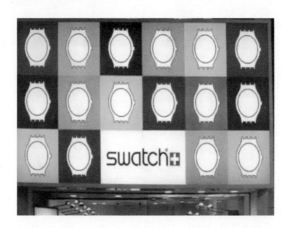

◎ 图 3.5-8　瑞士 SWATCH 手表商店的门面广告

基本形的近似可分为同形异构、异形同构、异形异构这 3 种形式，见图 3.5-9。

（1）同形异构。在近似构成的过程中，同形异构指外形相同，但内部结构不同的造型方式，见图 3.5-10 为安卓系统的图标。这种

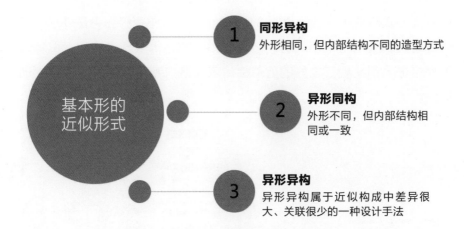

◎ 图 3.5-9　基本形的近似形式

1 **同形异构**
外形相同，但内部结构不同的造型方式

2 **异形同构**
外形不同，但内部结构相同或一致

3 **异形异构**
异形异构属于近似构成中差异很大、关联很少的一种设计手法

方式是近似构成中最容易产生相似性的方法，虽然每个图标都不一样，但是其结构都是大圆套小圆，小圆的内容为不同的功能特点，表现出了较强的近似性，说明这是同一款手机的不同主题。

◎ 图 3.5-10　同形异构

（2）异形同构。和同形异构刚好相反，异形同构是外形不同，但内部结构是相同或一致的，见图 3.5-11。以图中图标为例，这些图标外形及内部各不相同，但是都遵循同一种表现风格，即深灰色的边线，浅灰色的填充，采用白色表现高光，黄色作为点缀，让人很自然地想到这些图标都是同一主题的。

（3）异形异构。异形异构属于近似构成中差异很大、关联很少的一种设计手法。它们的外形和内部结构都不一样，但是内在的意趣

和表现形式却是一样的,见图3.5-12。图中这些花纹无论是外形还是内部结构都是完全不相同的,但是在相同的艺术表现形式和近似骨骼的作用下,都呈现了较好的近似性。画面既有整体效果,又显得生动活泼。

◎ 图 3.5-11　异形同构

◎ 图 3.5-12　异形异构

## 2）骨骼的近似

骨骼的近似指构成的骨骼在形态、方向和位置上有近似的特点。相对于重复骨骼其比较灵活,属于是基本规律的骨骼。它是以相同性质的复数存在方式对基本形进行固定的,见图3.5-13。

◎ 图 3.5-13　骨骼的近似

特异指构成要素在有序的关系里，有意违反秩序，使少数个别的要素显得突出，打破了规律性。特异构成在平面设计中有着很重要的地位，它能打破常规，形成对比，以增加视觉兴奋点和趣味性。

### 3.5.3　特异构成

#### 1. 特异的定义

特异指构成要素在有序的关系里，有意违反秩序，使少数个别的要素显得突出，打破了规律性。特异是相对的，是在保证整体规律的前提下，小部分与整体秩序不合，但又与规律不失联系，其特异程度可大可小。特异的现象在自然形态中也是普遍存在的，如鹤立鸡群的"鹤"就是一种特异的现象；万绿丛中一点"红"就是一种色彩的特异现象。

特异构成在平面设计中有着很重要的地位，它能打破常规，形成对比，以增加视觉兴奋点和趣味性。特异依赖于规律，所以必须具有大多数的秩序关系才能衬托出少数或极少部分的特异。特异的目的在于聚焦视觉，打破重复单调的画面。特异可采用具象或抽象作为基本形，并与整体秩序之间保持某种联系而不失整体，同时又要显而易见，引人注目。特异的程度可大可小，但数量不宜过多，数量多了就会失去特异的作用。

#### 2. 特异的特点

（1）表现整体秩序的基本形和骨骼是可以重复的，也可以是近似的。

（2）表现整体秩序的基本形和特异基本形的数量是悬殊的，特异部分要少于整体部分，否则效果不明显或者无效。图3.5-14（a）中，由于两种基本形数量反差比较大，所以特异效果醒目，主题突出；图

3.5-14（b）中，由于两种基本形对比较小，主题表现效果并不明确。

（a）特异效果醒目　　　　　　（b）特异效果不醒目

◎ 图 3.5-14　特异部分应少于整体部分

（3）多数特异构成在形状、颜色、方向、位置等方面，大胆突破了原有的规律组织结构，引起视觉刺激，产生令人兴奋、震惊的感觉，见图 3.5-15。

（4）少数特异构成不会破坏画面原有的平衡、和谐，其特异基本形与大多数基本形很相似，可让人产生怀疑、寻觅的心理反应。通过

◎ 图 3.5-15　多数特异构成

仔细观察又能发现有很多细节的差异，从而产生令人惊喜的感觉。这种表现方式需要注意的是，基本形既要相似，又要有较多的不同之处，如过于雷同就失去了特异的表现力。见图 3.5-16，虽然特异基本形外观与其他基本形都很相似，但细节上又有多处不同。

◎ 图 3.5-16　少数特异构成

## 3. 特异的分类

### 1） 特异基本形

在重复形式、渐变形式的基础上进行突破和变异，大部分基本形都保持一种规律，小部分违反了规律或者秩序，这个小部分就是特异基本形。它们处于视觉的中心。

特异基本形的规律可以从 8 个类别进行变异，见图 3.5-17。

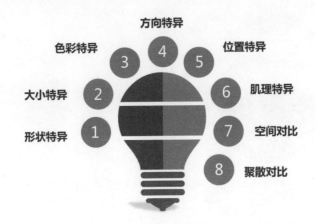

◎ 图 3.5-17　特异基本形的类别

（1）形状特异。它以一种基本形为主进行规律性的重复，而个别基本形在形象上发生变异。此类特异能增加形象的趣味性，使形象更加丰富，并形成衬托的关系，见图 3.5-18。

特异形在数量上要少一些，甚至只有一个，这样才能形成焦点，以达到强烈的视觉效果。

（2）大小特异。在相同的基本形构成中，只在大小上做特异的对比。注意基本形在大小上的特异要适中，不要产生过于强烈的对比效果或对比效果过于不明显，见图 3.5-19。

（3）色彩特异。在基本形排列的大小、形状、位置、方向都一样的基础上，对色彩进行变化，可形成色彩突变的特异效果，见图 3.5-20。

◎ 图 3.5-18　形状特异

◎ 图 3.5-19　大小特异

◎ 图 3.5-20　色彩特异

（4）方向特异。大多数基本形在方向上是一致的，只有少数基本形在方向上有所变化，以形成特异效果，见图 3.5-21。

（5）位置特异。在设计中把比较明显的位置作为特异基本形的位置，并结合基本形的大小、形状、肌理、色彩等的变异，见图3.5-22。

◎ 图3.5-21　方向特异　　　　　　　◎ 图3.5-22　位置特异

（6）肌理特异。在相同的肌理质感中，可造成不同的肌理变化，见图3.5-23。

（7）空间对比。平面中的正负形、图和底、远和近及前后关系所产生的对比，见图3.5-24。

◎ 图3.5-23　肌理特异

◎ 图3.5-24　空间对比

（8）聚散对比。密集是聚散对比的特殊表现形式，见图 3.5-25。

## 2）骨骼特异

在规律性骨骼之中，部分骨骼单位在形状、大小、位置、方向上发生了变化，这就是骨骼特异，见图 3.5-26。

◎ 图 3.5-25　聚散对比

◎ 图 3.5-26　骨骼特异

（1）骨骼特异的规律转移。规律性的骨骼只有一小部分发生变化，形成一种新的规律，并与原规律保持一种有机的联系，见图 3.5-27。

（2）规律突破。骨骼中特异部分没有产生新的规律，而是原整体规律在某个局部受到了破坏或干扰。这个破坏或干扰的部分就呈现出了规律突破，规律突破也是越少越好，见图 3.5-28。

◎ 图 3.5-27　骨骼特异的规律转移

◎ 图 3.5-28　骨骼特异的规律突破

## 3.5.4　发射构成

### 1. 发射的定义

发射是一种很常见的自然现象，如盛开的花朵、滴落的水滴、绽放的烟花等。通过观察这些发射的现象可以发现一个共同点，就是发射具有方向的规律性。发射的中心为最重要的视觉中心点，所有的形象或向中心集中、聚拢，或向外散发，都会呈现出很强的运动趋势，具有强烈的视觉效果。

在平面构成中，发射构成是表现动感画面的一种有效方法。发射中心与方向的变化构成不同的图形，表现出多方的对称性，可呈现特殊的视觉效果。

发射构成是基本形或骨骼单位围绕一个共同的中心点向外散发或向内集中，见图3.5−29。发射构成中常常包含重复和渐变的形式，所以，有时发射构成也可以看成是一种特殊的重复或特殊的渐变。

◎ 图3.5−29　围绕一个共同的中心点向外散发或向内集中

2. 发射的特征

发射的两个显著特征，见图3.5−30。

**1/** 发射具有很强的聚焦，这个焦点通常位于画面的中央。

**2/** 发射有一种深邃的空间感，可产生光学的动感，使所有的图形向中心集中或由中心向四周扩散。

◎ 图3.5−30　发射的特征

### 3. 发射骨骼的构成

发射骨骼的构成因素有两个方面：发射点和发射线，也就是发射中心和骨骼线。

#### 1）发射点

发射点即发射中心（焦点），在一幅发射构成的作品中，其发射点可以是一个或多个；可以是明显的，也可以是隐晦的；可以在画面内，也可以在画面外；可以是大的，也可以是小的；可以是动的，也可以是静的。

#### 2）发射线

发射线就是骨骼线，它有方向（离心、向心或同心）和线质（直线、折线或曲线）的区别。

### 4. 发射的形式

根据发射线方向的不同，发射构成可以分为多种类型，但是在实际应用设计中，各种类型经常会进行兼用、协助和穿插。发射的形式可分为离心式、向心式、同心式和多心式，见图 3.5-31。

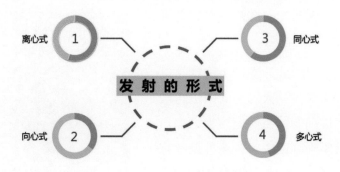

◎ 图 3.5-31　发射的形式

1）离心式

当基本形由中心向外扩散时，发射点一般在画面的中心，有向外运动的感觉。它是运用较多的一种发射形式，见图3.5-32。

由于基本形的不同，又可分为直线发射和曲线发射不同的表现形式。直线发射就是从发射中心以直线向外发射、扩

◎ 图3.5-32　离心式发射

散的过程，其中包括单纯性构成和复合构成。直线发射呈现的直线具有的情感特征，能使人感觉到强有力的闪电效果。曲线发射由于发射线方向的渐次变化，能表现出曲线所具有的特征，使人感到柔和且变化多样，并可产生一种运动的效果。

2）向心式

向心式是与离心式方向相反的发射形式，其基本形由四周向中心归拢，形成发射点在画面外的效果，可使画面产生变幻莫测的发射式的视觉效果，空间感极强。

采用发射构成的设计手法就是以线作为基本形，从大到小向内进行发射状渐变排列的，将人们的视觉焦点引导和聚集到画面中间。这种设计充满了节奏感，具有较强的视觉吸引力，见图3.5-33。

◎ 图3.5-33　向心式发射

### 3）同心式

多层基本形环绕一个中心，每层基本形的数量不断增加，形成实际上是扩大的结构和扩散的形式。同心式的发射形式，见图3.5-34，同心式发射形式的对应示例，见图3.5-35。

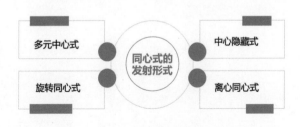

图 3.5-34　同心式的发射形式

  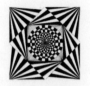 

（a）多元中心式　　（b）中心隐藏式　　（c）旋转同心式　　（d）离心同心式

◎ 图 3.5-35　同心式发射形式的示例

### 4）多心式

基本形以多个中心为发射点，形成丰富的发射集团。这种构成效果具有明显的起伏效果，空间感也很强，可使作品产生明确的节奏感和韵律感。图3.5-36为典型的多心式发射构成，使静止的画面出现了不断旋转的动感。

◎ 图 3.5-36　多心式发射

### 3.5.5　对比构成

**1. 对比的定义**

自然界中的天和地、红花和绿叶都是对比现象。图形与图形之间、图形本身的各部分之间也可表现出显著的差异。对比构成可依靠基本形的形状、大小、位置、色彩、肌理等形成对比因素，并结合重心、空间，形成虚与实、有与无等对比元素。轻微的对比趋向调和，强烈的对比可产生清晰、肯定、鲜明的视觉效果，给人以深刻的印象。

**2. 对比的分类（见图 3.5-37）**

| | | |
|---|---|---|
| **1** | **形状的对比利用** | 利用完全不同的形状所产生的对比，它的特点是对比效果强烈，但容易形成零乱 |
| **2** | **大小的对比利用** | 利用面积大小不同的基本形，以及长短不同的线段所形成的对比 |
| **3** | **色彩的对比利用** | 利用色彩的色相、阴暗、浓淡、冷暖不同所产生的对比 |
| **4** | **肌理的对比利用** | 利用不同的肌理，如粗细、光滑、纹理的凹凸感等会产生的对比 |
| **5** | **位置的对比利用** | 利用画面中基本形的位置不同，如上下、左右、高低等所产生的对比 |
| **6** | **重心的对比利用** | 利用重心的稳定、不稳定、轻重感等不同所产生的对比 |
| **7** | **空间的对比利用** | 利用画面中空间的正负、图底、远近及前后关系所产生的对比 |
| **8** | **虚实的对比利用** | 利用实和虚产生的对比，一般将画面中的图形称之为实，底（空白）称之为虚 |

◎ 图 3.5-37　对比的分类

对比构成可依靠基本形的形状、大小、位置、色彩、肌理等形成对比因素，并结合重心、空间，形成虚与实、有与无等对比元素。

1）形状的对比

利用完全不同的形状产生的对比，其特点是对比效果强烈，但容易形成零乱，见图 3.5-38。

2）大小的对比

利用面积大小不同的基本形所形成的对比，见图 3.5-39。

◎ 图 3.5-38　形状的对比

◎ 图 3.5-39　大小的对比

3）色彩的对比

利用色彩的色相、明暗、浓淡、冷暖不同所产生的对比，见图 3.5-40。

4）肌理的对比

利用不同肌理所产生的对比，如粗细、光滑、纹理的凹凸感等，见图 3.5-41。

5）位置的对比

利用画面中基本形的位置不同所产生

◎ 图 3.5-40　色彩的对比

的对比，如上下、左右、高低等，见图 3.5-42。

◎ 图 3.5-41　肌理的对比　　　　◎ 图 3.5-42　位置的对比

6）重心的对比

利用画面中重心的稳定、不稳定、轻重关系等不同所产生的对比，见图 3.5-43。

7）空间的对比

利用画面中空间的正负、图底、远近及前后关系所产生的对比，见图 3.5-44。

◎ 图 3.5-43　重心的对比　　　　◎ 图 3.5-44　空间的对比

密集构成的基本形在设计框架内可以进行疏密自由散布，产生既不均匀也无规律性的形式。密集也是一种对比，利用基本形数量排列的多少，可形成疏密、虚实、松紧的对比效果。

### 8） 虚实的对比

利用虚和实所产生的对比，其中画面的底（空白）称为虚，图形称为实，见图3.5-45。

虽然互为反义词的概念都可作为对比中的设计要素，但需要注意的是，在对比构成的使用中，应达到统一的整体感，即在变化中求统一，不能处处都进行对比。

◎ 图 3.5-45　虚实的对比

## 3.5.6　密集构成

### 1. 密集的定义

密集现象在自然界中也是很常见的，如树林、鱼群、星星等。随手把豆子撒到桌上，是求得意外性密集构图的一种方法。

基本形在设计框架内可以进行疏密自由散布，产生既不均匀也无规律性的形式。密集也是一种对比，利用基本形数量排列的多少，可形成疏密、虚实、松紧的对比效果。

由于疏密是互相对立的，所以可以把疏密看成是一种对比的特殊形式。密集构成可采用具象形、抽象形或几何形等作为基本形。基本

形的形状可以是相同的、近似的或渐变的，可在大小和方向上有些变化。密集构成的骨骼常常是无规律的，有时甚至是不需要骨骼编排的。

## 2. 密集的特点

（1）对于整个画面来说，基本形的面积要细小，数量要多，这样才能形成密集的效果，见图 3.5-46。这组广告表现了 UNINASSAU 学院远程教育课程时间的灵活性——画面主体是个时钟，表示人们无论身处何种情况，都可抽出时间来上课。

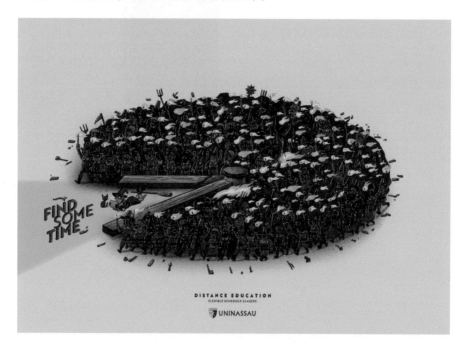

◎ 图 3.5-46　UNINASSAU 学院的远程教育广告

（2）基本形的形状可以是相同，也可以是近似或都不相同的。并可在大小和方向上做适当的变化。见图 3.5-47，果酱的包装中采用了大量的字符变体，其中每种几何图形的密度，均源于对浆果的尺寸和形状的感知。

◎ 图 3.5-47　基本形的形状在大小和方向上可以做适当的变化

（3）基本形的密集组织，一定要有张力和动感的趋势，不能散乱一团。如果基本形的排列过于规律，就会有发射的感觉，见图 3.5-48。

（4）密集区在画面的位置不同，可产生不同的动感趋势。见图 3.5-49（a），密集区

◎ 图 3.5-48　基本形的密集组织要有张力和动感的趋势

在上方就有一种类似气球放飞的感觉；而垂直翻转后密集区在下方，在重力产生的心理作用下，其基本形呈现出向密集区汇集的动感，见图 3.5-49（b）。

肌理是物体表面的纹理或质感，由于物体的材料不同，表面的组织、排列、构造也各不相同，因而产生粗糙感、光滑感、软/硬感等。

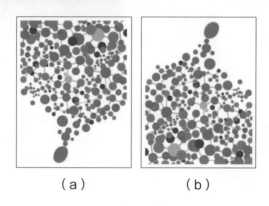

（a）　　　　　　　　（b）

◎ 图 3.5-49　密集区在画面的位置不同，可产生不同的动感趋势

## 3.5.7　肌理构成

### 1. 肌理的定义

生活中的物品都是由各种材质做成的，具有不同的纹理。所谓肌理就是物体表面的纹理或质感，由于物体的材料不同，表面的组织、排列、构造也各不相同，因而产生粗糙感、光滑感、软/硬感等。大自然中物体都具有不同的表面质感，如光滑的雨花石、粗糙的泥土、细腻的沙土等。肌理是形象的表面特征，以肌理为构成的设计就是肌理构成。

### 2. 肌理的分类

#### 1）按肌理构成的过程分类

从肌理构成的过程来说，可以分为自然肌理和人工肌理两类，见

图 3.5-50~ 图 3.5-52。

| 1 | 自然肌理 | 指自然形成的肌理，如岩石的纹理、木材的纹路、花瓣的色彩纹路等 |
| 2 | 人工肌理 | 指人类在认识自然肌理的基础上创造出来的，如布料的纹路、手机的保护壳、轮胎上的防滑纹路等 |

◎ 图 3.5-50 肌理构成（按肌理构成的过程分类）

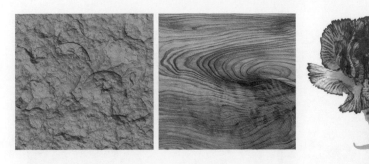

◎ 图 3.5-51 自然肌理

◎ 图 3.5-52 人工肌理

### 2）按人的感受分类

肌理又分为视觉肌理和触觉肌理两种，见图 3.5-53。

（1）视觉肌理。它是指通过肉眼，凭借人的认知来判断物体肌理在视觉上的感受，岩石感觉比较粗糙，见图 3.5-54（a）；红岩石则感觉非常光滑，见图 3.5-54（b）。

**视觉肌理**

通过肉眼，凭借人的认知来判断物体肌理在视觉上的感受。

**1 肌理构成的分类 2**

**触觉肌理**

通过触觉可以感受的肌理。

◎ 图 3.5-53　肌理构成的分类

（a）

（b）

◎ 图 3.5-54　视觉肌理

（2）触觉肌理。它是指通过触觉可以感受的肌理，也就是说，可以闭上双眼不观察物体，只通过触摸物体就可以判断其表面的纹理感觉。水晶吊坠和它的环境"背景"——细沙粒，仅用手去触摸就能知道这个吊坠是光滑的，而细沙粒则是粗糙的，见图 3.5-55。

◎ 图 3.5-55　触觉肌理

### 3. 色彩的肌理构成

色彩是通过人们的眼、脑和生活经验所产生的一种对光的视觉效应。人对颜色的感觉不仅由光的物理性质所决定，还时常会受到周围颜色的影响。有时人们也将物质产生不同颜色的物理特性直接称为颜色。

色彩肌理可分为 4 种变化，见图 3.5-56，其对应的示例见图 3.5-57。

**1 粗糙无光泽物体表面的色彩**
由于粗糙的表面吸收光线的能力比较强，反射光线的能力比较弱，色彩看上去显得比较稳定，其表现得会比本身的色彩明度低

**2 粗糙有光泽物体表面的色彩**
除反光能力与无光泽有所差别外，更有一种滑动感和生命感，在流畅和宁静中毫不烦躁

**3 细密有光泽物体表面的色彩**
由于反光能力比较强，色彩也会表现得不太稳定，使之看起来明度要显得高一些，如金属、玻璃器皿等。在表现中应加以重视，力求让这种美感表现出来

**4 细密无光泽物体表面的色彩**
除了与有光泽物体表面在明度上的相同，它的色彩也比有光泽物体表面要稳定些，多少有些无生命体的感觉，如石膏、面粉等材料的物品

◎ 图 3.5-56　色彩肌理的变化

在现代平面设计中，色彩可以快速、直观地传达信息，通过肌理构成强化设计作品中色彩的信息，从而使人产生丰富的联想，并最终对作品产生好感。在对平面设计色彩肌理的构成中，通常使用一些表现技法对色彩进行处理，包括自流、画、喷、洒、摩、擦、浸等手法。

### 4. 文字和图形的肌理构成

文字在平面设计中起着直接传递作品信息的重要作用，同时也作为一种特殊的图形存在于设计之中。因此，在设计中不仅要研究文字

（a）粗糙无光泽物体表面的
色彩——包装用纸板

（b）粗糙有光泽物体表面的
色彩——熔岩洞壁

（c）细密有光泽物体表面的色彩——
不锈钢凳子、酒瓶

（d）细密无光泽物体表面的
色彩——面粉

◎ 图3.5-57　色彩肌理变化对应的示例

字体的笔画、结构、造型和编排的变化，更要注重运用一些肌理的表现手法对文字进行处理，这样文字作为一个图形的概念，就被赋予了更为丰富的内涵。所以，平面设计中的文字不仅是为了求得形式上的赏心悦目，更重要的是通过肌理构成的手法使文字的形态富有个性，并通过这种个性表现出作品的内涵。

　　平面设计本质上就是利用平面媒体传达信息，因此，平面设计本身就是元素的一种表达方式，同时，它又是以元素的方式及原理为依据和手段的。由此可见，对元素运用的合理与准确，对于信息的传达

是非常重要的。找到一个可以准确传达信息的元素，是平面设计作品成败的关键。传统肌理的表现由于工艺局限只能利用拓印、贴压、剪刮等手法进行创作，但随着科技的发展，计算机、摄影与印刷技术的广泛使用，设计中肌理手法的运用也随着技术的发展扩大到文字和图形的表现范围中。使设计作品带有浓厚的感情倾向，给人以间接的情感暗示，从而产生联想和好感。

### 5. 材料的肌理构成

肌理和质感是指将触觉感受引入平面的视觉中。由于在日常生活中我们看见、摸过这些材料，因此在看到这些图像时就会唤起一些感受。肌理和质感可以把不同材料的组织结构细节展现出来，或者人为地再现这种材料的结构和纹路。肌理偏重于材料纹理，质感则更偏重于材料和质量对心理的暗示，如丝绸和钢铁分别给人柔软光滑和冰冷坚硬的感觉。自从马塞尔·杜尚所倡导的达达主义以来，大量的现成作品成了"材料"，可以自由使用。当然，当代艺术对构成材料的综合处理给创意带来了很大的发挥空间，因此，设计者必须长期保持对材料的敏感度，以寻找新材料的表现力。对材料肌理和质感的探求需要多方借鉴，既可以是建筑、室内设计、绘画等艺术形式，也可以不断地尝试，反复推敲，发现新的肌理和效果。总之，应以轻松和游戏的心态来发现肌理，并寻找新的质感效果。材料的肌理和质感应用要根据目的和需要，不要只顾追求吸引注意力，而产生设计过度的后果。现成材料和质感的应用虽然表现力强，但仍不能忽视点、线、面的处理带来的微妙层次和质感的变化。在应用各种材料和激励效果时，应遵循变化统一、对比等形式美的法则，才能控制画面的总体效果。

### 6. 肌理构成的表现方法

肌理构成的表现方法是多种多样的，常见的书写工具包括钢笔、

铅笔、圆珠笔、毛笔等，它们都能形成独特的肌理痕迹，也就是常说的笔触。肌理构成也可以通过画、喷、洒、弹、拓印、贴压、刮等手法得到各种不同的效果。肌理构成的表现方法，见图 3.5-58，其表现方法示例，见图 3.5-59。

**1 绘画**
细致的肌理花纹既可以用手直接绘制在平面上，也可以使用工具辅助。绘画的肌理有规则和不规则之分，依绘画工具的不同，可获得不同的效果

**2 拓印**
用油墨和颜料涂在凹凸不平的物体上进行拓印

**3 喷洒**
将颜料调制成适合的稀度后进行喷、洒、倾倒、敲击等手法

**4 浸染**
利用具有吸水性的材料，将其表面进行浸或染，如宣纸和棉布等

**5 熏灸**
利用火焰进行熏灸

**6 刮擦**
在着色的平面上用利器刮擦或雕刻

**7 拼贴**
利用各种不同材料在平面上进行拼接

**8 撒盐**
将食盐撒在水彩上，等其发生作用后，可通过意外的流动获得肌理效果

◎ 图 3.5-58　肌理构成的表现方法

　　总之，在平面设计中，肌理作为一种变幻莫测的设计语言与视觉形式，依托于色彩、文字、图形、材料等各种设计元素可给人们以美的感受，因此，平面设计这门综合性的交叉学科，是沟通联系人—作品—环境—社会—自然的中介，可直接影响人们的生活方式。设计者

应该从上述种种方面入手，发掘肌理元素的潜能，将人文、科技、环保等主题融入设计肌理元素中，用以传达对社会的关注和对美的追求。

（a）绘画　　　　　　　　　　　　　（b）拓印

（c）喷洒　　　　　　　（d）扎染

◎ 图 3.5-59　肌理构成的表现方法示例

## 3.5.8　空间构成

### 1. 空间的定义

自然界中所有物体都需要空间，不管是高耸入云的山峰，还是小小的尘埃，它们都有一定的体积，只是所占据的空间大小不同而已。

空间构成指的是在二次元的平面上，依靠视觉观察所产生的错觉而形成一种具有立体感的三维空间效果。将平面形态要素按其大小、渐变、明暗、透视、重叠等进行构成设计，就可以在平面中产生具有纵深感的三维立体空间了。

物体所占据空间的位置，以及与其他物体上下、左右、前后的空间关系，就是物体在视觉空间的表现形态。

空间构成是指在二次元的平面上，依靠视觉观察所产生的错觉而形成一种具有立体感的三维空间效果。任何物体的空间形成必须要以相对立的物体作为参考，也就是参照物。依据这个视觉原理和经验，可将平面形态要素按其大小、渐变、明暗、透视、重叠等进行构成设计，就可以在平面中产生具有纵深感的三维立体空间了。

### 2．空间构成的特点

在平面构成中的空间构成是相对于人的视觉而言的，其本质还是二维平面，见图 3.5-60。

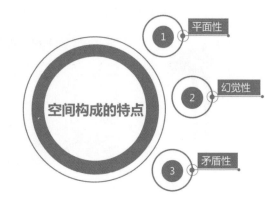

◎ 图 3.5-60　空间构成的特点

#### 1）平面性

不管绘制的图形是二维的，还是三维的，都存在于二维的平面空间中。因为它只有长度和宽度，所以其本质上始终是平面的。

#### 2）幻觉性

在二维空间里体现形体的长、宽、高三维空间感觉，都是错觉和幻觉。形体的立体感是基于人们的认知通过想象得到的，本质上图形的厚度或深度是不存在的。

### 3） 矛盾性

由于二维空间的平面性，使现实空间不能真实存在的事情能够在平面上表现出来。在平面设计中，可以利用一点透视或多点透视的方法故意违背透视原理，有意制造出同视觉空间毫不相干的矛盾图形。这种独特的空间形式可产生出意想不到的矛盾性视觉效果。

### 3. 空间构成的常用方法

空间构成的常用方法包括重叠排列、大小变化和倾斜变化，见图3.5-61。

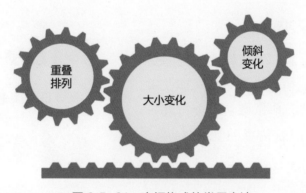

◎ 图 3.5-61　空间构成的常用方法

### 1） 重叠排列

两个物体重叠排列可产生前后的空间感，即空间深度感，见图3.5-62。

### 2） 大小变化

依据透视近大远小的原理，相同的物体在前后不同的位置会产生视觉的大

◎ 图 3.5-62　重叠排列

小变化。根据这种视觉现象，在平面设计中将大的物体放在前、小的物体置后以产生空间感。如果加强虚实的变化，这种空间感则会更强

烈。见图 3.5-63（a）没有虚实变化，仅是从大到小依次排列，具有一定的空间感。见图 3.5-63（b）除了虚实变化，在明度上也略有调整，其空间感更加强烈。

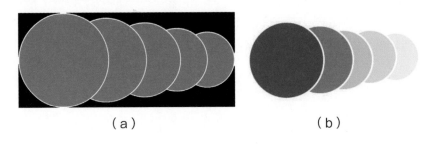

（a）　　　　　　　　（b）

◎ 图 3.5-63　大小变化

### 3）倾斜变化

由于基本形的倾斜或排列的变化，在人的视觉中会产生一种立体空间的错觉，所以倾斜也会给人一种立体空间的深度感，见图 3.5-64。

◎ 图 3.5-64　倾斜变化

### 4）扭曲变化

由于弯曲本身就有起伏变化，所以基本形的弯曲就会产生强烈的视觉幻象，从而形成空间立体感，见图 3.5-65。

◎ 图 3.5-65　扭曲变化

### 5）投影效果

投影本身就是空间感的一种反映，所以投影的效果也能使平面的形体产生三维立体空间的感觉，见图 3.5-66。

◎ 图 3.5-66　投影效果

### 6） 面的连接

在平面中，面的连接可以形成体积，具有空间立体感，所以面的连接可以产生视觉上的空间感，见图3.5-67。

◎ 图3.5-67　面的连接

### 7） 面的交错

两个平面相互交叉可在二维的平面上产生三维的空间立体感，视觉上的前后关系也会由此产生，见图3.5-68。

◎ 图3.5-68　面的交错

### 8） 疏密变化

点或线的疏密渐变可以产生空间感，这也是利用了透视的近大远小现象。同样的间隔，在视觉上就会随着距离的增加而变小，所以间隔越小、越密集、感觉越远；间隔越大、越疏松、感觉越近，见图3.5-69。

### 9） 平行线的方向改变

改变平行线中一段的方向，可出现两个面的连接效果，由此产生立体空间的感觉，见图3.5-70。

◎ 图3.5-69　疏密渐变

## 10） 色彩变化

颜色进行冷暖对比时，冷色相对靠后，暖色相对靠前。利用色彩冷暖的变化也可以产生一定的空间感，如这个梯形，上半部颜色偏黄即偏暖，下半部稍微偏冷即偏蓝，这样就产生了上半部靠前、下半部靠后的效果，见图 3.5-71。

◎ 图 3.5-70　平行线的方向改变　　　　◎ 图 3.5-71　色彩变化

## 11） 肌理变化

和疏密变化的原理类似，利用了透视的近大远小现象。粗糙的表面感觉离观察者近，模糊的表面感觉离观察者远。因此，肌理的变化可以产生远近的空间感，见图 3.5-72。

◎ 图 3.5-72　远近空间感使原本相同的肌理看起来不一样

12） 虚实

无画处皆成妙境，即前实后虚，实则给人以确定的感觉，虚则给人以更多的想象空间，在国画中经常运用此种方法。平面设计中虚实相生也是必不可少的，它可以使画面既有大气的地方，又不失细节，设计中运用繁简和虚实搭配，才能产生完美的画面效果，见图3.5-73。

◎ 图 3.5-73　中国山水画的虚实空间

# 第4章

## 平面设计中的图片

图片在版式设计中具有重要的意义，一些用文字难以传达的信息、感受、思想，借助图片可以迅速沟通。

图片包括照片和插图。照片具有写实、庄重、细腻的特点，可以根据创作需求、版面位置进行剪切、取舍和改善。需要注意的是，照片与内容主题，以及风格的关联性。插图以独特的想象力、创造力及超现实的自由构造，在版面中展示着独特的魅力。图片易于变化、处理和整合，因此更适合复杂、不规则的排版方式。

### 4.1　图片的编排方式

图片是版式设计中最基本的构成要素之一，在视觉表达上具有直观性与针对性，通过图片要素能使人更容易理解画面中的主题信息。

在版式设计中，可以通过对图片进行位置、面积、数量与形式等方面的调控，来改变版式的格局与结构，并最终使画面呈现出理想的视觉效果，见图4.1-1为图片的编排方式。

图片在版式设计中具有重要的意义，一些用文字难以传达的信息、感受、思想，借助图片可以迅速沟通。

在版式设计中，可以通过对图片进行位置、面积、数量与形式等方面的调控，来改变版式的格局与结构，并最终使画面呈现出理想的视觉效果。

## 4.1.1 方向编排

画面中物体的造型、倾斜方向、人物的动作、脸部朝向及视线等，都可以使人们感受到图片的方向性。通过对这些因素的掌控就可以引导阅读视线。以人物照片为例，人们的视线会随着图中人物凝视的方向移动。因此，在这个地方安排重要的文字是引导目光移动的常用方法。此外，将多张图片按照一定的规则排列成一定的走向，也可以形成明确的方向性，以引导人们的阅读，见图4.1-2。

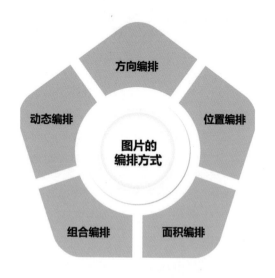

◎ 图 4.1-1 图片的编排方式

◎ 图 4.1-2 方向编排

## 4.1.2 位置编排

对于主体图片来说，由于在版面中放置位置的不同，对其本身的表现也会造成很大的影响。通常情况下，主体图片会出现在版面中的左右、上下和中央等区域，可以根据版面整体的风格倾向与设计对象的需求来考虑图片的摆放位置，见图 4.1-3。

◎ 图 4.1-3　位置编排

## 4.1.3 面积编排

在版式设计中，将不同规格的图片要素组合在一起，利用图片间面积的对比关系来丰富版式的布局结构，提升或削弱图片要素的表现力，并使版面表现出不同的视觉效果。

在版式的编排设计中，运用均等的图片面积可以帮助版面营造平衡的视觉氛围，与此同时，凭借这些图片在面积上的微妙变化还可以

打破规整的版式结构，使
画面显得更具活力，见图
4.1-4。

## 4.1.4 组合编排

◎ 图 4.1-4 面积编排

在版式设计中，图片
的组合排列一般分为两种，
即散状排列与块状排列。
针对不同的版式题材和画面中图片元素的数量，来选择适宜的排列方
式，从而打造出富有表现力的版式空间，见图 4.1-5。

◎ 图 4.1-5 组合编排

散状排列是指将图片要素以散构的形式排列在版面中，以此形成
自由的版式结构。该类编排方式没有固定的排列法则，只要求图片的
排列位置尽量分散，并讲究整体的无拘束感，可产生轻松、活泼的视
觉感受。

图片的大小和位置关系直接影响信息传递的先后顺序，这也是图片分类的一个标准。根据图片的功能及内容来确定其大小及编排位置，以有效地传递信息。

### 4.1.5　动态编排

具有动感的图片可以让人感受到一种跃动的感觉。每张图片都会由于拍摄对象动作的强弱而产生不同程度的动感效果。此外，还可以通过将图片本身倾斜放置，或将若干张图片按照一定的路径排列成倾斜的构图等方法，来打破平衡以强化图片的动感，见图 4.1-6。

◎ 图 4.1-6　动态编排

## 4.2　图片的处理方式

图片的大小和位置直接影响信息传递的先后顺序，这也是图片分类的一个标准。根据图片的功能及内容来确定其大小及编排位置，以有效地传递信息，见图 4.2-1 为图片的处理方式。

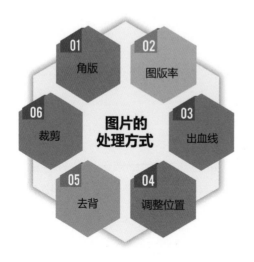

◎ 图 4.2-1　图片的处理方式

## 4.2.1　角版

角版是指在外形上呈现出正方形或矩形的图片，这类图片大多由摄影器材拍摄所得。角版图片是生活中常见的一种图片形式，它拥有规整的外形结构，并能维持版面结构的平衡关系，因此常被运用到书刊、杂志等商业领域。

在版式设计中，将规格不同的角版图片放置到同一个版面中，利用图片在外形上的对比关系来增添版面的变化效果，并可进一步打破呆板的版式格局，从而提高观看者对版面的感知兴趣。迈阿密广告学院的宣传海报，见图 4.2-2。

◎ 图 4.2-2　迈阿密广告学院的宣传海报

由于角版图片具备简洁的外形，使其能极大限度地突出图片中的视觉信息。在版式的编排设计中，为了进一步强调图片的内容，可将外形完全相同的角版图片组合在一起，以规整的形式编排到版面中，

图版率是指版面中图片与文字在面积上的比例。它是影响版面视觉效果的重要因素，利用图版率调节文字与图片的空间关系，通过不同的组合方式，可以使画面表达出相应的主题情感。

来提升画面的统一感。日本儿童画册的设计见图 4.2-3。

## 4.2.2　图版率

图版率是指版面中图片与文字在面积上的比例。图版率的高低由版面中图片的实际面积决定，通常情况下，可根据设计对象的需求来设定该页的图版率。

◎ 图 4.2-3　日本儿童画册的设计

除此之外，图版率还是影响版面视觉效果的重要因素。利用图版率来调节文字与图片的空间关系，并通过不同的组合方式，可以使画面表达出相应的主题情感。

随着生活节奏的不断加快，人们的阅读时间变得越来越少，因此在繁多的版式作品中，那些文字少、图版率高的作品往往能最先引起观看者的阅读兴趣。当然，并不是所有的版式作品都以高图版率为设计目标的，如那些以文字为主要表达形式的版面，其图版率就会相对较低。

高图版率是指版面中的图片占据了大量的面积，成了画面的主导元素。在高图版率的版面中，文字信息变得相对较少，而大篇幅的图片要素能在视觉上呈现给人们更多的内容与信息，带来一种阅读的活力。通过这种编排方式，能有效地增强版面的传播能力。运用高图版率设计的日本画册，见图 4.2-4。

◎ 图 4.2-4　运用高图版率设计的日本画册

　　低图版率是指图片在版面中占据的面积相对较少，而文字内容自然就变得丰富起来。在低图版率的版面中，人们将面对大量的文字信息，图片在版面中只起到调节作用。通过少量的图片内容来丰富版式的结构，从而避免过多的文字信息给人们带来视觉上的疲劳感。运用低图版率设计的日本书籍版式，见图 4.2-5。

　　适中的图版率是指在同一版面中，图片与文字要素在面积比率上

出血线的作用主要表现为在进行成品裁剪时，通过将版面中的有效信息安排在出血线内，以确保色彩覆盖了版面中所有要表达的区域。还可以利用印刷中的出血线来进行创作，以此打造出具有独特魅力的版式效果。

呈现出 1:1 的情况。需要注意的是，这种等量比例是相对的。在这类版面中，利用文字与图片在面积比例上的等量关系来维持版式结构的均衡感，可使两者均得到有效的强调。运用适中图版率设计的书籍版式，见图 4.2-6。

◎ 图 4.2-5　运用低图版率设计的日本书籍版式

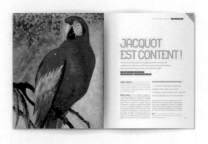

◎ 图 4.2-6　运用适中图版率设计的书籍版式

### 4.2.3　出血线

出血线即印刷术语中的"出血位"，其作用是在进行成品裁剪时，将版面中的有效信息安排在出血线内，以确保色彩覆盖了版面中所有要表达的区域。除此以外，还可以利用印刷中的出血线来进行创作，以此打造出具有独特魅力的版式效果。

出血线的标准是经过精密计算得出的。在印刷中，不同规格的纸张有着不同的出血标准。对图片进行标准的出血剪裁，可去除多余部

分的内容，从而将有价值的视觉信息保留在版面中，以提升图片要素的表现力。运用出血线设计的 CANIPEC 护发素广告，见图 4.2-7。

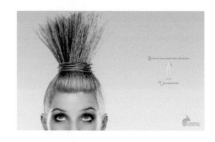

◎ 图 4.2-7　运用出血线设计的 CANIPEC 护发素广告

## 4.2.4　调整位置

通过调整图片的位置关系，可以控制图片的先后顺序。版面中的上下、左右及对角线连接的四个角都是视觉的焦点，其中，版面的左上角更是视线走向的第一焦点。将重要的图片放在焦点位置，可以使版面的层次清晰，视觉冲击力强。此外，如果将某张图片与其他若干张图片间隔较大，那么这张图片也会相对变得显眼，会让人们将其视为特殊内容。运用调整位置的处理方法设计的版面，见图 4.2-8。

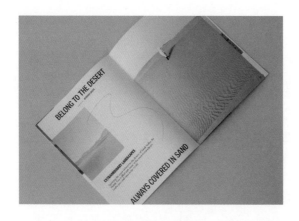

◎ 图 4.2-8　运用调整位置的处理方法设计的版面

去背图片能使主体的视觉形象变得更为鲜明，为了进一步增强该类图片在版面中的表现力，可将去背图片与常规图片组合在一起，利用错落的图片结构关系打造出具有视觉冲击力的版式效果。

## 4.2.5 去背

去背（褪底）是指将图片中的某个视觉要素沿着边缘进行剪裁，以此将该要素从图片中"抠"出来，从而形成去背图片的样式。在图片处理中，通过对图片进行褪底处理，可使该图片的视觉形象得到提炼，并使图片要素变得更加鲜明与突出。

去背图片能使主体的视觉形象变得更为鲜明，为了进一步增强该类图片在版面中的表现力，可将去背图片与常规图片组合

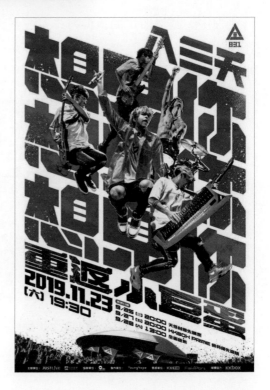

◎ 图 4.2-9　运用去背图片设计的海报

在一起，利用错落的图片结构关系打造出具有视觉冲击力的版式效果。运用去背图片设计的海报，见图 4.2-9。

## 4.2.6 裁剪

通过对图片特定区域的裁剪处理，将有价值的视觉信息保留在版面中，并利用该要素来帮助画面完成对主题信息的阐述。在实际的设

计过程中，虽然图片的裁剪方式有很多种，但目的只有一个，就是突出图片中与主题有直接关系的视觉要素。运用裁剪图片设计的时尚画册，见图 4.2-10。

◎ 图 4.2-10　运用裁剪图片设计的时尚画册

# 第 5 章

## 平面设计中的文字

在平面设计中包括色彩、插图、照片、文字等多项复杂的要素，当这些要素表达含义比较模糊时，文字就起到了重要的传达信息的作用。

作为平面设计中不可或缺的重要元素之一，不同的字体，以及字体的大小和编排方式等都会直接影响版面的易读性和最终效果。

## 5.1  字体设计的由来

字体设计（Typegraphic）中"Type"意为印刷术语的活字、铅字，"graphic"意为图解的、刻绘的、图形的视觉形式，如今"Typegraphic"已成为字体设计的专业术语。

字体设计是人类生产与实践的产物，是随着人类文明的发展而逐步成熟的。当人们将抽象的几何符号与象形图符逐渐发展成文字形式后，人类的文明就有了质的飞跃。现今已知最早的字母符号是古代腓尼基人创造的，后来的希伯来字母和阿拉伯字母均由其演变而来。古希腊人引进了这套字母系统后，在视觉上演化出美好和谐的审美形式，

作为平面设计中不可或缺的重要元素之一，不同的字体，以及字体大小和编排方式等都会直接影响版面的易读性和最终效果。在现代社会，字体设计具有信息传播与视觉审美两大最基本的功能。

传统字体仍能得到传承和多样化的应用，其表现包括强调以信息传播为主导功能的研究；将视觉要素的构成形式作为主要的表现手段；具有鲜明个性的视觉识别形象。

并极大地拓展了字母的使用功能。公元 1 世纪，古罗马人在文化上继承和发展了希腊文明，并将希腊字母完善为拉丁字母体系。这个体系的建立，在字体发展史上具有新的意义，以罗马字体为代表的早期字体设计充满了优美的节奏感、空间感与整体感，人们可以在字里行间感受到文字的魅力。它们被广泛应用于建筑、书籍装帧、商品包装及商标等设计中。字体作为一种信息与视觉传达工具，在文化、经济等领域中扮演着相当重要的角色。今天我们依然能够领略到，以罗马字体为代表的古典字体的统一而又富有变化的设计魅力。

在漫长的历史进程中，各种不同风格的字体伴随不同时期的文化、经济特征应运而生，这些风格迥异的字体，有的端庄典雅（安塞尔古典字体）、有的繁缛华丽（凯尔特字体）、有的雄健有力（哥特字体）等。印刷技术的发明和欧洲文艺复兴运动，极大地推动了字体设计在技术与观念上的改进，人们开始注重艺术效果与科学技术的结合，出现了一种符合人们视觉规律的数比法则与强调色彩、形态、调子及质感的设计字体。今天字体设计的概念已冲破了将文字进行个体形象美化的局限，在现代设计观念的指导下，受到先进的科学技术和多元化的时代精神的影响，走上了反映时代特征的现代设计之路。

特别是在这个数字化、多元文化并举的时代，传统字体仍能得到传承和多样化的应用，许多设计师将过去的字体用现代的数码方式进行重新表现，以适应时代的需求，其表现包括强调以信息传播为主导功能的研究；将视觉要素的构成形式作为主要的表现手段；具有鲜明个性的视觉识别形象。

表意体系是用一个符号表示一个字，而这个符号并不取决于这个词构成的声音。汉字形态对应的是汉字的意义，通过视觉表达可形象地传达出相应的意义。

字体设计具有信息传播与视觉审美两大最基本的功能，在随处可见的广告、杂志、商标、商店招牌、包装、户外广告、影视和新媒体等媒介中都有许多被设计师精心设计的文字。优秀的字体设计能让人过目不忘，留下深刻的印象，既起着传递信息的功效，又能达到视觉审美的目的。从现代商业营销的角度来看，字体设计已是企业或产品与消费者沟通的一种方式。

## 5.2 字体体系

许多国家、地区和民族都有自己的风俗习惯和精神文化，其文字在识别、表达、记忆及书写上都有着明显的视觉差异。常用的文字大致有表意体系和表音体系两大类别。它们都是人们记录日常生活、思想感情的工具和符号，具有极强的视觉形象和造型特点。

### 5.2.1 汉字

表意体系是指用一个符号表示一个字，而这个符号并不取决于这个词构成的声音。这种体系的典型例子就是汉字，以形态符号来表现意义，与文字发音无关。所以，汉字是与概念、思维直接发生关系的表意系统。汉字形态对应的是汉字的意义，通过视觉表达可形象地传达出相应的意义。汉字虽形象却不是真物象的完全写照，所以，对于汉字的理解可以有千变万化的想象空间，不同语境中文字的意义也不尽相同。

汉字历经几千年的发展演变，融汇了我国书法艺术富有个性的风格形式，通过印刷字体的规范与完善，形成其独特的笔画形态、造型结构和审美意识。

### 1. 常用的汉字造型

在解析汉字的基本造型结构中，不难发现汉字是以笔画为基本元素的，通过整体符合视觉审美的间架结构组合而成。理解并认识这种关系，是学好字体设计的第一步。以下将具体分析印刷字体中 4 种常用的汉字造型，见图 5.2-1。

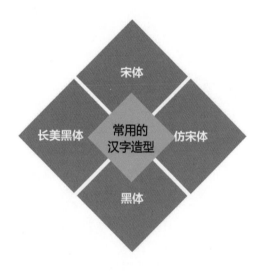

◎ 图 5.2-1　常用的汉字造型

#### 1）宋体

宋体是对老宋体、粗宋体、细宋体、斜宋体、明体等字体的总称，是在北宋雕版字体的基础上发展而来的，它的特点是，字形方正、横细直粗，笔画的右端和字的收笔呈锐角三角形，钩的收笔处为缺半圆。用"横细竖粗撇如刀，点如瓜子捺如扫"可形象地概括出宋体的笔画特征。我国历史上最齐全的宋体字模有六万多个，字体见图 5.2-2。

仿宋体字体
特点：笔画粗细
均匀，起收笔顿
挫明显，风格挺
拔秀丽。

黑体与宋体的形态相
反，所有的笔画粗细一致，
方头方尾，具有简洁明快、
浑厚有力、传达力强的视
觉特征。

人间正道是沧桑

◎ 图 5.2-2　宋体

## 2）仿宋体

仿宋体是介于宋体与楷书之间的一种字体。最初源于雕版字体正
文中的夹注小字，其字形细而略长，以示同正文的区别。仿宋体的特
点是笔画粗细均匀，起收笔顿挫明显，风格挺拔秀丽。通过对仿宋体
的临摹训练可加深对汉字结构比例的理解，见图 5.2-3。

人间正道是沧桑

◎ 图 5.2-3　仿宋体

## 3）黑体

黑体的产生与 19 世纪初在英国出现的无衬线体是分不开的。它
的特点是，笔画粗细相等，两端装饰线脚具有粗犷、醒目的风格，后
通过商贸传播到日本，并糅合到日文中，大约在 19 世纪末形成了汉
字的黑体。黑体与宋体的形态相反，其所有的笔画粗细一致，方头方
尾，具有简洁明快、浑厚有力、传达力强的视觉特征。书写黑体时，
要利用视觉的错觉原理，对笔画做相应的调整，如在笔画的收尾处要

长美黑体吸收了黑体、宋体的某些特征，厚重饱满，其主要笔画平头齐尾，而点、捺、撇、提的笔画形态与横细竖粗的特征又融入了宋体的特征，字体外形呈长方形，庄重醒目，新颖大方。

加强些，使其感觉更加有力，并具有弹性，见图 5.2-4。

# 人间正道是沧桑

◎ 图 5.2-4 黑体

### 4）长美黑体

长美黑体是 20 世纪 50 年代创制的一种字体，它吸收了黑体、宋体的某些特征，主要笔画平头齐尾，而点、捺、撇、提的笔画形态与横细竖粗的特征又融入了宋体的特征。字体外形呈长方形，庄重醒目，新颖大方，适用于标题文字，见图 5.2-5。

# 人间正道是沧桑

◎ 图 5.2-5 长美黑体

## 2. 汉字的书写规律

汉字与拉丁文字不同，它的外形是单独的方块，可进行横或竖向的编排，除少数是单形字外，其内部结构大多是由部首和部首结合成为字。我国传统书法理论中十分强调文字的间架结构，认为字的笔画应服从于字的结构。唐代《欧阳结体三十六法》中讲述了 36 种楷书结构的规律与法则，是学习汉字的优秀教材。

印刷字体中的宋体和黑体，虽然其笔画造型不同，但组合结构的规律却是相通的，遵循这些规律就可将字体设计得严谨而匀称，美观且统一，见图 5.2-6。

**1 先主后次**
字体有主次结构和主次笔画之分。首先要安排好主要的笔画，以控制整个字体的格局后再写次笔画，这将有利于字体结构的安排，使文字结构紧凑，空间安排合理

**2 上紧下松**
上紧下松是设计字体的基本法则之一，由于人们的视觉中心往往会略高于几何中心，所以书写字体的上半部时要尽量紧凑些，下半部则应舒畅些，以达到视觉和心理上的平衡

**3 横细竖粗**
由于人们视觉产生的错觉影响，加上汉字本身横笔画多于竖笔画的原因，对字体中同样宽度的横笔画和竖笔画，横笔画的处理应细于竖笔画，以调整合理的字体空间

**4 穿插呼应**
汉字的组织形式较为复杂，归纳起来有三种基本形式：上下式（如备、莫、霜）；左右式（如村、社、婚）；内外式（如图、匡、风）等。在书写时，应考虑汉字的组织形式，使笔画之间的气韵互相连接、相让、穿插、呼应，从而产生灵活而严密的效果

**5 协调统一**
对字体中的各个空间进行平衡，使其分布均匀合理，并对文字的比例、笔画、动势做适当的调整，令整个字形稳定而有生气

◎ 图 5.2-6　汉字的书写规律

汉字书写时容易出现的问题，见图 5.2-7，左边为正确的书写方式，右边则是初学者容易犯的毛病。

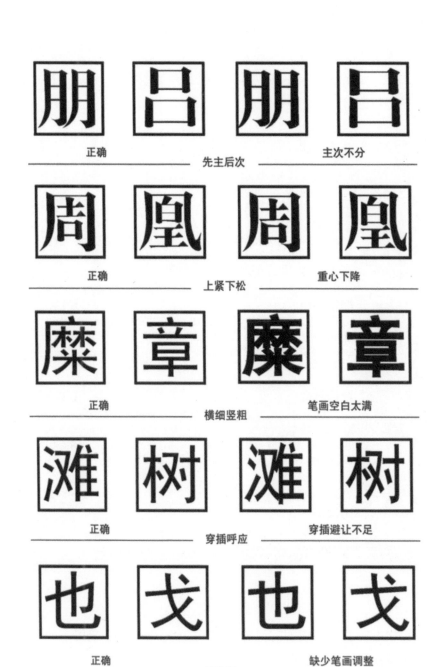

正确　　　　　　　　先主后次　　　　　　　主次不分

正确　　　　　　　　上紧下松　　　　　　　重心下降

正确　　　　　　　　横细竖粗　　　　　　　笔画空白太满

正确　　　　　　　　穿插呼应　　　　　　　穿插避让不足

正确　　　　　　　　协调统一　　　　　　　缺少笔画调整

◎ 图 5.2-7　汉字书写中的问题

表音体系是把词中一连串的声音模写出来。拉丁文字由26个字母组成，由统一的视觉规律构造形态，秩序明确，造型单一，形态抽象，是世界上应用广泛的文字体系。通过26个字母的相互组合、搭配，可排列出不同意义的单词，具有各不相同的节奏美感和视觉韵律。

## 5.2.2　拉丁文字

拉丁文字（表音体系）是把词中一连串的声音模写出来，它由26个字母组成，是世界上应用广泛的文字体系。拉丁字母由统一的视觉规律构造形态，其秩序明确，造型单一，形态抽象，自成体系。拉丁文字通过26个字母的相互组合、搭配，可排列出不同意义的单词，具有各不相同的节奏美感和视觉韵律。从某种程度上来说，字母比汉字在使用上更为方便，但因从视觉上无法感受其内在意义，又会显得有些抽象而单调。

### 1. 拉丁字母的基本结构特点

#### 1）拉丁字母的基本结构

拉丁文字的26个字母分为大写字母和小写字母，将大、小写字母进行配套使用源于印刷术的发明和发展，当时的文字抄写员既是文字的抄写者，又是文字的设计者。他们在文本句子的开头，字母用大写字体为引导，文本中间的字母均用小写字体，这种文字书写方式一直沿用至今。字体结构从最初的古罗马字体，到埃及体、哥特字体、无衬线字体，经过几百年的发展演变至今，其字体种类纷繁多样，见图5.2-8。

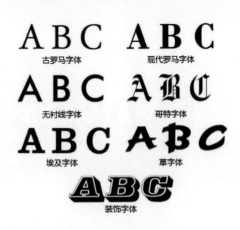

◎ 图 5.2-8　纷繁多样的拉丁字母

从字体的结构分析，不难发现，大多数字体都有共同的结构。

（1）基线：指一条水平线，将所有字母都排在此线上。

（2）X高度：对大、小写字母而言，指字体的高度或字体主体的高度，与小写字母"X"的高度相等，故字母"X"被用来作为衡量所有字母高度的标准。

（3）上位：小写字母字体高于X高度的部分。

（4）上位线：通过所有高于X高度部分的笔画连成的与基线平行的线。

（5）下位：小写字母字体低于X高度的部分。

（6）下位线：通过所有低于X高度部分的笔画连成的与基线平行的线。

（7）凹位：字母中封闭的空间或凹陷的部分。

（8）衬线：字母主要笔画的顶部或底部突出的笔触。有一些字母没有衬线称为"无衬线字体"。

拉丁字母的基本结构，见图5.2-9。

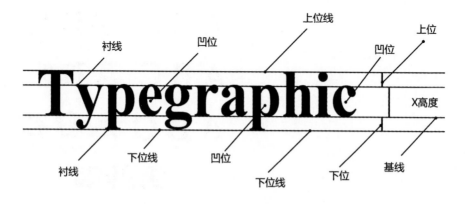

◎ 图5.2-9　拉丁字母的基本结构

## 2） 拉丁字母的结构分类

按照字母的基本结构，可以将字母分成四类：圆形字母（如 O、C、D、G、Q）；对称字母（如 H、A、N、M、T、U、V、W、Z）；不对称字母（如 B、L、P、R、S）；特殊字母（如 K、I、J）。通过对字母进行分类，可以加深对其结构的了解，见图 5.2-10。

◎ 图 5.2-10 拉丁字母的结构分类

## 3） 拉丁字母的组合规律

拉丁字母的组合规律是指组合时字母的大小、粗细、视觉重心，以及字母与字母之间左右距离的调整规律和行与行之间应当保持的间距比例关系。根据视觉规律，相同大小、不同结构的字母会产生视觉上的大小差异，见图 5.2-11。为了使字母组合看上去大小、粗细均衡，并间隔一致，就必须调整某些字母的基线和 X 高度线，以及字母大小、粗细、间距的关系。

◎ 图 5.2-11 字母的间隔差异产生的不同视觉效果

## 2. 拉丁字母的 7 种字体

社会的进步推动了信息传播工具——文字的发展。相对而言，在 15 世纪以前的字体还不够完善与规范，今天说的"字体"（Typegraphic）一词是在印刷技术发明后才有的，由此可见，真正意义上的完整字体是在印刷术发明之后形成的。15 世纪中期活字印刷术的发明与推广，促使拉丁字母形成了新的规范风格，而文艺复兴的浪潮也极大地推动了其字体的完善和多种风格的出现。许多字体成为传世之作，流传至今。下面选取具有代表性的字体，并通过对其书写方法、形态特征的剖析，介绍字体的形态与风格的演变，为学习字体设计打下良好基础，见图 5.2-12。

| | | |
|---|---|---|
| 1 | 罗马字体 | 包括老罗马字体和现代罗马字体，其中老罗马字体又称文艺复兴字体，是世界公认的最美的罗马字体。它精致典雅，高贵大方，是迄今为止应用最为广泛的字体 |
| 2 | 哥特字体 | 笔画粗重、结构紧密，并带有尖角的字母形态。由于它看上去密度很高，像纺织品的纹理，又被称为肌理字体 |
| 3 | 斜字体 | 由书写速度快而自然形成的字体 |
| 4 | 加强字脚体 | 以罗马字体为基础，改变了它的衬脚，使其更为厚重、粗壮有力。它是 19 世纪 20 年代出现在美国广告中用于标题、海报等的展示字体 |
| 5 | 无衬线字体 | 笔画没有粗细变化，也没有衬线 |
| 6 | 手写字体 | 包括书法和手写两种风格。书法风格的字体书写快捷、连笔、非常放松，主要应用在非正式场合。手写风格的字体是一种非规范性的字体，主要用于表现个性特征 |
| 7 | 装饰字体 | 细节冗繁，贯穿于整个字体发展的历史。它具有特定的历史和文化意义 |

◎ 图 5.2-12　拉丁字母的 7 种字体

## 1） 罗马字体

罗马字体又分为老罗马字体和现代罗马字体，它们都是由法国人创造的。这两种字体的形态与当时的书写工具（平头钢笔）密切相关。老罗马字体又称文艺复兴字体， 产生于 15 世纪的欧洲文艺复兴时期，是世界公认最美的罗马字体，其中优秀的字体是由法国人创造的加拉蒙体（Garamond），其精致典雅，高贵大方， 既能用于标题文字，也能用于文本文字，是迄今为止应用最为广泛的字体。

现代罗马字体产生于 18 世纪，这种字体的优秀代表是由意大利人创造的波多尼（Bodoni）字体。

罗马字体是古典主义风格的典范，其主要特征是字的高度和字段宽度都有一定的比例关系，其中有的字母狭窄、有的字母宽、有的字母宽度适中。笔画有粗细变化，字端有衬线和衬脚，见图 5.2-13。

◎ 图 5.2-13 罗马字体

## 2） 哥特字体

哥特字体是 12 世纪末由德国人通过对卡罗琳小写字体的改变而创造的。它具有粗重的笔画、紧密的结构、带有尖角的字母形态。由于它看上去密度很高，像纺织品的纹理，所以又被称为肌理字体。这种字体主要用于

书写证书、外交文书、婚礼请柬、报纸的新闻标题等。1450年古登堡就针对这种字体制定了著名的"2-4-2线条"法则，这种比例关系一直沿用至今，见图5.2-14为哥特字体的大写字母及其书写顺序。哥特字体小写字母的比例，见图5.2-15。

◎ 图5.2-14　哥特字体的大写字母及其书写顺序

### 3）斜字体

斜字体是由于书写速度快而自然形成的。1522年，意大利人创造出一种非常优美而倾斜的手写体字体，见图5.2-16。现在所说的斜体指的是一种印刷字体的形式，就是由这个字体规范演变而来的。

◎ 图5.2-15　哥特字体小写字母的比例

◎ 图5.2-16　手写斜字体

加强字脚体以罗马字体为基础，改变了罗马字体的衬脚，使其更为厚重、粗壮有力。它是 19 世纪 20 年代出现在美国广告中用于标题、海报等的展示字体。

无衬线字体的笔画没有粗细变化，没有衬线。今天应用最为广泛的无衬线字体"Helvetica"是由瑞士设计师创造的。

### 4） 加强字脚体

加强字脚体是在 19 世纪 20 年代出现在美国广告中用于标题、海报等的展示字体。由于当时轰动世界的埃及尼罗河地区文化遗迹的发现，所以这种字体又被称为埃及字体，见图 5.2-17。加强字脚体是以罗马字体为基础，并改变了罗马字体的衬脚，使其更为厚重、粗壮有力，其中"Memphis"、"Karnak"和"Cairo"就属于这类字体，它们都具有基本相同的特征。

ABCDEFGHIJKLM
NOPQRSTUVWX
YZabcdefghijklmno
pqrstuvwxyz.,!?234

◎ 图 5.2-17　加强字脚体

### 5） 无衬线字体

早期的古希腊文字是没有衬线的，古罗马人在希腊文字上增加了衬线，并一直沿用到 19 世纪。19 世纪无衬线字体再一次被使用，由于它形状较为奇特，在欧洲被称为"Grotesk"，而在美国由于它与哥特字体一样又粗又黑，故被误称为哥特字体。目前应用广泛的无衬线字体"Helvetica"就是由瑞士设计师创造的，这种字体的特点是，笔画没有粗细变化，也没有衬线，见图 5.2-18。

书法风格字体的特点：书写快捷、连笔、非常放松，主要应用在正式场合，如商业、社交、法律文书的书写。

手写风格字体的特点：一种非规范性的字体，用于非正式场合，可表现其个性特征。

**abcdefghijklmn**
**opqrstuvwxyz**
**ABCDEFGHIJKLMN**
**OPQRSTUVWXYZ**
**1234567890**

◎ 图 5.2-18　无衬线字体

### 6）手写字体

手写字体又分为书法风格的字体和手写风格的字体。

（1）书法风格的字体：主要用于正式场合，如商业、社交、法律文书的书写。18 世纪英国的工业革命促进了产业的发展，需要有方便且快捷的书写方式，其中，尖头钢笔的广泛使用也促成了这种文字的普及推广。它的特点是书写快捷、连笔、非常放松，并对波多尼字体的形成有很大的影响。

（2）手写风格的字体：一种非规范性的字体，用于非正式场合，可表现其个性特征，见图 5.2-19。

◎ 图 5.2-19　手写字体

### 7） 装饰字体

装饰字体的使用贯穿于整个字体发展的历史，每种字体通过增加
图案、细节都可以成为装饰字体。早期的装饰字体主要用于书籍正文
的标题，以强调章节的开始。在 19 世纪末期繁复的装饰成为当时的
一种时尚，新风格的字体很少出现，取而代之的是在各种字体上增加
装饰。虽然，这个时期被学者认为是字体发展的低谷时期，但在今天
却可以被人们加以利
用，设计成具有特定
历史、文化意义的字
体。洛杉矶室内乐团
新的形象设计以音乐
手稿为灵感，运用线
条构成了"LACO"
这个优雅而灵动的
标志图案，使其成为
听众感受音乐的新图
腾，见图 5.2-20。

◎ 图 5.2-20　洛杉矶室内乐团的新形象设计

## 5.3　字体的搭配

字体间的搭配是有规则的，编排字体的主要目的在于传递信息的
同时要确保画面的协调性。在对不同字体进行搭配时，应力求达到协
调美观且阅读流畅。

### 5.3.1　中文字体的编排

中文字体属于方块字，具有字体的轮廓性，而且每个字体所占空间是相同的，限制较为严格，如段落开头必须空两格、垂直文字必须从右往左等规则。这是一种非常工整的字体，因此灵活性相对较小，编排难度较大。某地产项目"大城小筑"的广告海报，见图5.3-1。

◎ 图 5.3-1　地产项目"大城小筑"的广告海报

### 5.3.2　英文字体的编排

英文字体能够根据版面需求灵活变化字体的形状，改善版面僵硬、呆板的问题，制作出丰富生动的版面效果，见图 5.3-2。

（a）

（b）

◎ 图 5.3-2　英文字体的编排

### 5.3.3　中英文字体的混合编排

使用中英文组合排版时，英文尽量不要使用中文自带的字体，因其设计并不完美，所以尽量使用经典的英文字体，可使设计的效果好很多。

在图 5.3-3（a）中使用的是"微软雅黑"中英文字体组合，而在图 5.3-3（b）中将英文替换为经典的"Helvetica"字体后，其搭配效果显得更加精致美观。

（a）　　　　　　　　　　　（b）

◎ 图 5.3-3　中英文字体的混合编排

在图 5.3-4 中将英文单独进行对比，可以发现"F"、"C"、"L"和"I"字母使用"微软雅黑"字体的英文设计效果比较粗糙，而"Helvetica"字体则更显精致。

◎ 图 5.3-4　使用"Helvetica"字体更显精致

在图 5.3-5 中的上部为"方正风雅宋"的中英文字体组合，可以发现中英文风格的差异比较大。当把英文字体换为经典的"Didot"字体后，其风格就更加统一了。

◎ 图 5.3-5　使用"Didot"字体在风格上更加统一

在图 5.3-6 中中文选择"造字工房俊雅"字体，英文选择经典时尚的"Didot"字体，营造出了十分时尚的氛围。

在中英文搭配中，通常会选择把英文的衬线字体和宋体字对应编排，而把英文的无衬线字体和中文的黑体字对应编排，这样搭配是最简单、安全的方法，可以较好地形成风格上的统一。

◎ 图 5.3-6　中文为"造字工房俊雅"字体，英文为"Didot"字体

但每种字体都会有细微的气质差别，如宋体中也有书写感很重的古典字体与极具几何特性的现代字体之分。

# 5.4　文字的对齐方式

文字编排时需要按一定的对齐方式，以确保整体的统一和阅读方便。常用的对齐方式有左右均齐、齐左 / 齐右、居中对齐、首字突出、文字绕图和齐上对齐等，见图 5.4-1。

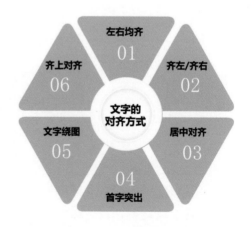

◎ 图 5.4-1　文字的对齐方式

左右均齐是指文字从左端到右端的长度均为对齐，字段显得端正、严谨和美观。是目前书籍和报刊常用的一种对齐方式。

齐左／齐右可使段落的行首或行尾自然产生一条清晰的垂直线，在与图形的配合上容易协调和取得同一视点。齐左显得自然，齐右不符合习惯心理但显得新颖。

### 5.4.1　左右均齐

左右均齐是指文字从左端到右端的长度均为对齐，可使字段显得端正、严谨和美观。它是书籍和报刊常用的一种对齐方式。

在处理文字信息较多的版面时，就可以考虑使用左右均齐的文字排列方式，见图5.4-2。利用规整的布局样式使画面整体显得平静舒缓。通过左右均齐的排列方式可减轻大篇幅文字带来的心理压抑，从而增强人们对版面的感知兴趣。

◎ 图 5.4-2　左右均齐排列的
海报设计

### 5.4.2　齐左／齐右

采用齐左／齐右的排列方式能使文字产生有紧有松，有虚有实，飘逸又有节奏感的画面效果。

齐左／齐右可使段落的行首或行尾自然产生一条清晰的垂直线，在与图形的配合上容易协调和取得同一视点。齐左显得自然，齐右虽不符合人们的视觉习惯，但画面效果显得十分新颖。

## 1. 齐左

齐左是指将每段文字的首行与尾行进行左对齐，与此同时，右侧则呈现出错位的效果。这种排列方式在结构上与人们的阅读习惯相符，因而能带来轻松与自然的感受，见图5.4-3。

◎ 图5.4-3　字体齐左排列的版式设计

## 2. 齐右

齐右是指将每段文字首行与尾行的右侧进行对齐排列，而左侧则呈现出参差不齐的状态。齐右与齐左是两组完全对立的排列方式，它们在结构与形式上都各具特色。虽然齐右排列有违人们的阅读习惯，但也可为版面增添新颖的效果，见图5.4-4。

◎ 图5.4-4　字体齐右排列的版式设计

居中对齐是指以中心为轴线，两端字距相等。它的特点是视线集中，中心突出，整体性更强。文字的中线最好与图片的中线对齐，以取得版面效果的统一。

首字突出是指通过突出段落首写文字来强调该段文字在版面中的重要性，同时吸引人们的视线，从而完成信息的传达。

### 5.4.3 居中对齐

居中对齐是指以中心为轴线，两端字距相等，此排列方式的特点是视线集中，中心突出，整体性更强。文字的中线最好与图片的中线对齐，以取得版面效果的统一。

当文字居中排列时，也可以将版面中其他的视觉要素纳入文字段落的阵列中，如将版面中的图形与文字均以居中的方式进行排列。见图 5.4-5，通过这种方式可统一画面的版式结构，并使版式表现出强烈的和谐感。

◎ 图 5.4-5　字体居中对齐排列的网站设计

### 5.4.4 首字突出

在版式设计中，可以通过突出段落首写字来强调该段文字在版面

文字绕图是指将去底图片插入文字版中，将文字直接绕到图形边缘，此手法可给人亲切自然、融洽生动之感，是文学作品中常见的表现形式。

中的重要性，同时吸引人们的视线，完成信息的传达。在设计过程中，通常以艺术加工的方式来突出首字的视觉形象，如配色关系、外形特征和大小比例等，见图 5.4-6。

## 5.4.5　文字绕图

文字绕图是指将去底图片插入文字版中，使文字直接绕到图形边缘，此手法可给人亲切自然、融洽生动之感，是文学作品中常见的表现形式，见图 5.4-7。

◎ 图 5.4-6　首字突出的网站设计　　◎ 图 5.4-7　文字绕图的海报设计

齐上对齐是指将文字以竖直的走向进行排列，并确保每段的首个文字在水平线上对齐，打造出文字的齐上对齐效果。

### 5.4.6　齐上对齐

将文字以竖直的走向进行排列，并确保每段的首个文字在水平线上对齐。通过此种排列方法，可以打造出文字的齐上对齐效果，见图5.4-8。

◎ 图5.4-8　字体齐上对齐的海报设计

## 5.5　文字编排的设计原则

在编排设计中，传递复杂意图是离不开文字元素的。文字有大小、形状、色彩的变化，在编排中可通过变化区分内容、强调重点来传递情感。单纯使用文字设计时，因无图形的引导和暗示，可以给受众留下一定的想象空间。另外，在编排设计中文字的功能还有很多，它不

将文字排列看作版面的构图方式，可根据人们的视觉习惯，对版面中的文字关系进行合理调控，使文字在空间结构上达到规范化和秩序感，构成新的视觉效果，从而实现文字诉求的功能。文字编排的 4 个设计原则是形式与内容相统一、保证文字的可读性、主题表述的准确性、展现文字的艺术特性。

仅能够承担文字本身的作用，通过一定的视觉化表现，还可承担起图形化的作用。

在编排设计中，将文字排列看作版面的构图方式，可根据人们的视觉习惯，对版面中的文字关系进行合理调控，使文字在空间结构上达到规范化和秩序感，构成新的视觉效果，从而实现文字诉求的功能，见图 5.5-1。

◎ 图 5.5-1　文字编排的
设计原则

## 5.5.1　形式与内容统一

字体设计的任何表现形式都是内容与形式的高度统一。字体的笔画、组合、色彩与编排等各种造型要素都是表达设计理念的手段。不同的造型表现了不同的视觉感受，如渐变的线条表现速度与运动；厚实又柔和的笔画传递食欲的诱惑；带金属质感的字体则具有高科技的先进感。

不仅如此，字体组合与编排的变化同样能给人们带来新鲜的感受。

◎ 图 5.5-2　《文字的想象力》
（日）田中一光

见图5.5-2，日本著名平面设计师田中一光的作品《文字的想象力》，
阐释了他对文字和版面的把控能力，通过一种不拘一格、芭蕾舞似的
形式展示了日本文字的魅力。

## 5.5.2　保证文字的可读性

文字的基本形态是由长期历史文化积淀而形成的，其结构、特性
都比较固定，几乎是不能随意更改的。文字的主体功能是通过文字结
构和视觉表达向受众传递某个信息和意图，而文字的信息传达功能的
实现必须充分考虑到文字
的整体诉求，力求表达出
清新、合理的视觉效果，
见图5.5-3。因而文字编
排设计应该尽量避繁就
简，以突出文字的信息传
达功能为主体，而不要过
分强调其装饰效果。文字
编排的重要原则就是保证
可读性，使其能更好地满
足人们的阅读习惯。

◎ 图5.5-3　Bruno Ortolland 网站页面

## 5.5.3　主题表述的准确性

编排设计的目的是使人们能够清晰了解版面传达的内容。编排设
计要想让诉求的主题鲜明突出，就要注意编排版面空间层次的分析和
视觉的主次秩序。主体信息明确有助于增加人们对版面视觉信息的关
注，以及对版面空间层次、主从关系、视觉秩序及彼此间逻辑关系的

把握与运用，从而更好地理解版面所要传达的信息，见图 5.5-4。

## 5.5.4　展现文字的艺术特性

艺术性是指在进行文字编排时，应将美化目标对象的样式作为进行设计的原则。在版式设计中，可以通过夸张、比喻等表现手法来赋予单个字体或整体文字的相关特征，因此，文字字体的选择必须满足作品的风格特征。文字编排设计应与文学作品的整体风貌相符合，如果二者发生冲突，就会影响作品的艺术风格。

通常，人们所接触的字体大多以平面的方式出现，但在许多户外的媒体上，字母或文字是以立体方式作为一种视觉景观点缀着城市的。计算机设计的普及为虚拟三维空间的展现提供了技术支持，将三维或四维的视觉感受带入了字体设计中，见图 5.5-5。

◎ 图 5.5-5　日本平面设计师胜井三雄的海报设计作品

## 5.5.5　展现文字的趣味性和创意性

### 1. 趣味性

通过巧妙的文字排列方式，并结合一些相关的图形元素营造出的幽默感，可提高人们对出版物内容的感知与兴趣。具体可运用文字、图形及色彩，并通过点、线、面的组合与排列，使用夸张、象征、拟人等手法，加强文字与图形之间的互动。这样一种充满互动感的设计，不仅协调了画面中各个视觉元素的空间关系，还可增强文字表现的趣

味性，使人们在阅读时感到轻松和
自在，见图 5.5-6。

## 2. 创意性

根据主体要求，通过独具特色
的编排方式，可强化主题信息的表
现力，并突出文字设计的个性与色
彩。借助独创性强的编排方式，可
强化文字在版式中的表现力度和诉
求深度，从而让人们对设计内容产
生深刻的印象。从视觉传达的角度
分析，通过改变文字常规的排列方
向，打破人们的阅读习惯，从而体
现出版面独特的阅读方式，可以有
效地延长人们的阅读时间，使文字
信息得以完整地传递，见图 5.5-7。

◎ 图 5.5-6　展现文字的趣味性

◎ 图 5.5-7　展现文字的创意性

# 第6章

---

# 平面设计中的色彩

## 6.1 色彩基础

色彩是平面设计表现的一个重要元素，能从视觉上对人们的生理及心理产生影响，使其产生各种情绪变化。平面色彩的应用要以人们的心理感受为前提，使其理解并接受的画面色彩进行搭配。设计者必须注意生活中的色彩语言，避免某些色彩的表达与沟通主题产生词不达意的情况。

### 6.1.1 色彩的形成

色彩感觉信息传输途径是光源、彩色物体、眼睛和大脑，即人们色彩感觉形成的四大要素。这四个要素不仅能使人们产生色彩感觉，也是判断色彩的条件。因此，当人们在认识色彩时并不是在看物体本身的色彩属性，而是将物体反射的光以色彩的形式进行感知，见图6.1-1。

色彩可分为无彩色和有彩色两大类。对消色物体来说，由于对入射入光线进行等比例的非选择吸收和反（透）射，因此，消色物体无

色彩是平面设计表现的一个重要元素，色彩从视觉上对人们的生理及心理产生影响，使其产生各种情绪变化。平面色彩的应用要以人们的心理感受为前提，使其理解并接受画面的色彩进行搭配，设计者必须注意生活中的色彩语言，避免某些色彩表达与沟通主题产生词不达意的情况。

色相之分，只有反（透）射率大小的区别，即明度的区别。明度最高的是白色，最低的是黑色，黑色和白色属于无彩色。在有彩色中，对红、橙、黄、绿、蓝、紫六种标准色进行比较，其明度是有差异的。黄色明度最高，仅次于白色；紫色的明度最低，和黑色相近。可见光的光谱线见图 6.1-2。

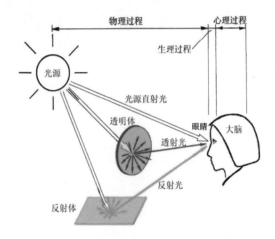

◎ 图 6.1-1　人对色彩感知的过程

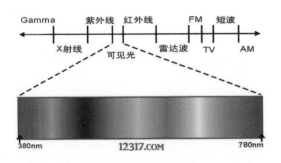

◎ 图 6.1-2　可见光的光谱线

## 6.1.2　影响色彩表现的三个属性

人们的肉眼可以分辨的颜色多达一千多种，但若要细分其差别却

> 明度是指色彩的明暗程度，即色彩的亮度和深浅程度。

十分困难。因此，色彩学家使用"明度"、"色相"和"纯度"这三个属性来描述色彩。在进行色彩搭配时，可参照这三个基本属性的具体取值来对色彩的属性进行调整。

### 1. 明度

明度是指色彩的明暗程度，即色彩的亮度和深浅程度，见图 6.1-3。学习明度可先从无彩色入手，因为无彩色只有一维，更好辨别。最亮的是白色，

◎ 图 6.1-3 色彩的明度

最暗的是黑色，以及黑色和白色之间不同程度的灰，都具有明暗强度的表现。按一定的间隔划分就构成了明暗尺度。有些彩色既靠自身所具有的明度值，也靠加减灰、白调来调节明暗。如白色颜料属于反射率极高的物体，在其他颜料中混入白色，就可以提供混合色的反射率，也就提高了混合色的明度。混入白色越多，其明度就提高得越多。相反，黑色颜料属于反射率极低的物体，在其他颜料中混入黑色越多，其明度就越低。

明度具有较强的独立性，它可以不带任何色相特征而通过黑、白、灰的关系单独呈现出来。色相与纯度则必须依赖一定的明暗关系才能显现，所以在人们创作一幅素描时，就要把对象的有彩色关系抽象为明暗色调，这就需要对明暗色调具有敏锐的判断力。

### 2. 色相

色相是指色彩的相貌，就是人们常说的各种颜色，如红色、橙色、

色相是指色彩的相貌，就是人们常说的各种颜色。色相是区别各种不同色彩的最佳标准，它和色彩的强弱及明暗没有关系，只是纯粹表示色相相貌的差异。色相是色彩的首要特征，人眼区分色彩的最佳方式就是通过色相实现的。

黄色、绿色、青色、蓝色、紫色等。色相是区别各种不同色彩的最佳标准，它和色彩的强弱及明暗没有关系，只是纯粹表示色相相貌的差异。色相是色彩的首要特征，在最好的光照条件下，人的眼睛大约能分辨出 180 种色彩的色相，在设计时，若能有效地运用这个能力，可有助于构建理想的色彩画面。

色彩像音乐一样是一种感觉。音乐需要依赖音阶来保持秩序，从而形成一个体系。同样的，色彩通过其三个属性可以维持众多色彩之间的秩序，形成一个容易理解又方便使用的色彩体系，将所有的颜色排成一个环形，这种色相的环状排列就是"色相环"。在进行配色时可以了解两种色相间有多少间隔，其中红色、橙色、黄色、绿色、蓝色、紫色为基本色相。在各色中间加插 1 种中间色，其头尾色相按光谱顺序为红、橙红、橙、橙黄、黄、黄绿、绿、蓝绿、蓝、蓝紫、紫、紫红。这 12 种色相的彩调变化，在光谱色感上是均匀的。如果再进一步找出其中间色，便可以得到 24 种色相。在色相环中，各色调按不同的角度位置排列，则 12 种色相中每 1 种色相间距为 30°，见图 6.1-4。

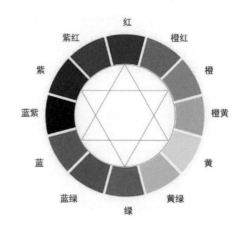

◎ 图 6.1-4　色相环

日本色研配色体系 PCCS 对色相制作了统一的名称和符号，见图 6.1-5。人类色觉基础的主要色相有红色、黄色、绿色、蓝色，这 4 种色相又称心理四原色，它们是色彩领域的中心。

这 4 种色相的相对方向确立出 4 种心理补色色彩，在上述的 8 种色相中，等距离地插入 4 种色彩成为 12 种色相的划分，再将这 12 种色相进一步分割，成为 24 种色相。在这 24 种色相中包含了色光三原色（泛黄的红、绿色、泛紫的蓝）和色料三原色（紫红、黄色、蓝绿）。它们采用 1~24 种色相符号加上色相名称来表示，把正色的色相名称用英文开头的大写字母表示，把带修饰语的色相名称用英文开头的小写字母表示。

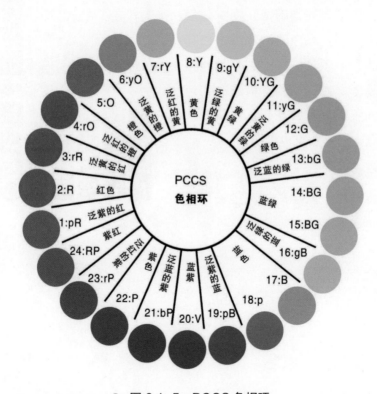

◎ 图 6.1-5　PCCS 色相环

### 3. 纯度

色彩的纯度是指色彩的鲜艳程度，即色彩中所含彩色成分和消色成分（灰色）的比例，这个比例决定了色彩的饱和度及鲜艳程度，是

色彩的纯度是指色彩的鲜艳程度，即色彩中所含彩色成分和消色成分（灰色）的比例，这个比例决定了色彩的饱和度及鲜艳程度，是影响色彩最终效果的重要属性之一。

三原色是指所有颜色的源头，又叫三基色，指的是红色、黄色和蓝色。

影响色彩最终效果的重要属性之一。当某种色彩中所含的色彩成分多时，其色彩就呈现饱和（色觉强）状态色彩鲜明，给人的视觉印象强烈；反之，当某种色彩中所含的消色成分多时，色彩便呈现不饱和（灰度大）状态，色彩会显得暗淡，视觉效果也随之减弱。原色的饱和度是最高的，混合的颜色越多，则色彩饱和度就越低，如在饱和度极高的红色中加入不同程度的灰后，其纯度就会降低，视觉效果也将变弱。

在所有可视的色彩中，红色的饱和度最高，蓝色的饱和度最低，见图 6.1-6。

◎ 图 6.1-6　色彩的纯度变化

## 6.2　色彩的类别

### 6.2.1　三原色

三原色（三基色）是指所有颜色的源头，即红色、黄色和蓝色。屏幕的显示颜色如显示器，其三原色分别是红色、绿色和蓝色，即 RGB。见图 6.2-1。

**原色** 无法再被分解的

红色　　绿色　　蓝色

◎ 图 6.2-1　三原色

将红色和黄色、黄色和蓝色、蓝色和红色均匀混合，就会创建出绿色、橙色和紫色三种间色。

复色是用原色与间色相调或用间色与间色相调和成的"三级色"，包括了除原色和间色以外的所有颜色，是最丰富的色彩家族，其千变万化、丰富异常。

## 6.2.2　三间色

如果将红色和黄色、黄色和蓝色、蓝色和红色均匀混合，就会创建出三种间色：橙色、绿色和紫色，见图 6.2-2。将这些颜色运用到设计中，可以获得强烈的对比效果。

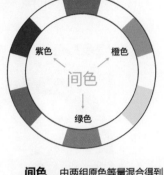

间色　由两组原色等量混合得到
红色 + 黄色 = 橙色
黄色 + 蓝色 = 绿色
蓝色 + 红色 = 紫色

◎　图 6.2-2　三间色

## 6.2.3　复色

复色是用原色与间色相调或用间色与间色相调和成的"三级色"，见图 6.2-3。它包括除原色和间色外的所有颜色，是最丰富的色彩家族，其千变万化、丰富异常。复色可以是三个原色按照各自不同的比例组合而成，也可以由原色和包含另外两种原色的间色组合而成。

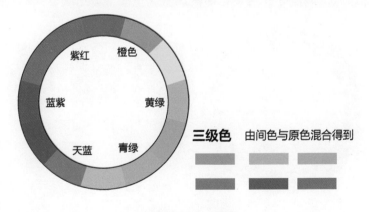

◎　图 6.2-3　复色

## 6.2.4　对比色

对比色是指色相环上夹角为 120° 的色彩，见图 6.2-4。

◎　图 6.2-4　对比色

## 6.2.5　同类色

同类色是指色相环上夹角为 60° 的色彩，其色相对比差异不是很
大，给人以协调统一、稳定自然的印象，见图 6.2-5。

◎　图 6.2-5　同类色

邻近色是指在
色相环上间隔角度
为 60°~90° 的
色彩。

互补色是指
色相环上夹角为
180° 的色彩。

四方色是在
色相环上画一个
正方形后，其四
个角的颜色。

## 6.2.6　邻近色

邻近色是指在色相环上角度为 60°~90° 的色彩，如红色与黄色、橙色与绿色、青色与黄绿，见图 6.2-6。使用邻近色可在同一个色调中制造出丰富的质感和层次，如一些效果不错的色彩组合有蓝绿色、黄绿色、橘黄色等。

◎ 图 6.2-6　邻近色

## 6.2.7　互补色

互补色是指色相环上夹角为 180° 的色彩，如蓝色和橙色、红色和绿色、黄色和紫色等，见图 6.2-7。互补色具有极其强烈的对比效果。

## 6.2.8　四方色

四方色是指在色相环上画一个正方形后，其四个角的颜色，见图 6.2-8。

◎ 图 6.2-7 互补色

◎ 图 6.2-8 四方色

# 6.3 色彩的视感

　　色彩是人对自然和社会的一种观感经验，如黄色象征着秋天的收获，绿色象征着春天的希望，这些简单的色彩象征并不是凭空臆造的，而是根据人们在生活中对自然界做出的经验性反应，使色彩对视觉感官产生的不同影响。

### 6.3.1　红色

红色是生命的象征，它总会让人联想到炽烈似火的晚霞、熊熊燃烧的火焰，还有浪漫柔情的红色玫瑰。它似乎有一种神秘的力量总可以凌驾于一切色彩之上，这是因为人眼的晶状体要对红色波长调整焦距，使其在视网膜之后，因此产生了红色事物较近的视觉错误，见图6.3-1。

◎ 图 6.3-1　红色的视感

红色运用在平面设计中，则意味着这个元素是最重要的、值得重视和注意的。当它和其他颜色相遇时，如搭配黑色就可产生非常强势的感觉，见图 6.3-2。

◎ 图 6.3-2　运用红色设计的汽车网页

### 6.3.2　橙色

橙色同样是非常鲜艳的色彩，它和红色有着许多共通的地方，却没有那么强烈的侵略性。它具有精力充沛的含义，可以营造出积极向上的情绪和氛围，见图6.3-3。

◎　图6.3-3　运用橙色设计的美食网站

橙色同样具备很高的识别度，能够强烈地吸引人们的注意力，起到高亮特定元素的作用。同时橙色还能传递出"便宜"的含义，这也是许多电商网站和App会将购物车，以及与购买相关的链接标识设计为橙色的原因，橙色的视感见图6.3-4。

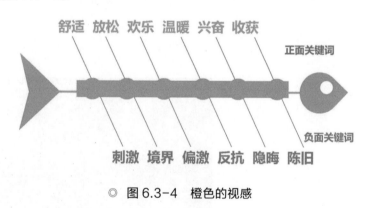

◎　图6.3-4　橙色的视感

### 6.3.3　黄色

黄色是非常有意思的色彩，它同时具备了幸福和焦虑两种特性。见图6.3-5。

◎ 图 6.3-5　黄色的视感

在设计中，黄色非常容易引起人们的注意，所以它也是日常生活中用于标识的常用色。尽管它在警示效果上不如红色强烈，但是依然能给人传递出危险的感觉。当黄色与黑色搭配时，可以获得更多的关注。黄色的英文"yellow"有胆怯的意思，因而黄色常常和幼稚、懦弱、不成熟联系在一起，如婴儿的玩具常使用黄色，见图6.3-6。

◎ 图 6.3-6　运用黄色设计的儿童网站

## 6.3.4　蓝色

蓝色是天空和海洋的色彩，也是男性的象征。蓝色有很多种，浅蓝色可以给人阳光、自由的感觉；深蓝色给人沉稳、安静的感觉，见图6.3-7。许多国家警察的制服是蓝色的，这样的设计可达到冷静、镇定的效果。

| 正面关键词 | 负面关键词 |
|---|---|
| 纯净 | 无情 |
| 美丽 | 寂寞 |
| 冷静 | 阴森 |
| 理智 | 严格 |
| 安详 | 古板 |
| 广阔 | 冷酷 |
| 沉稳 | |
| 商务 | |

◎ 图 6.3-7　蓝色的视感

蓝色是平面设计中重要的色彩，所选取蓝色的色调和色度可直接影响人们的感受。

### 1. 低明度的蓝色

低明度的蓝色会给人一种孤独、荒凉、消极的感觉，见图 6.3-8。这种色彩印象和它的互补色( 橙色 )所具有的运动、积极印象正好相反。

◎ 图 6.3-8　低明度的蓝色

### 2. 中明度的蓝色

蓝色是一个神奇的颜色，因为不同明度的蓝色会给人不同的感受、想法和情绪。中明度的蓝色可以给人一种科技、稳重、镇静，以及值得信赖、理性的感觉，见图 6.3-9。

### 3. 高明度偏青的蓝色

这种偏青的蓝色（浅蓝色）通常会让人联想到天空和水，给人以自由

◎ 图 6.3-9 中明度的蓝色

和平静的感觉，见图 6.3-10。由于蓝天是平静的、水流可以冲走泥土，所以蓝色也代表着新鲜和更新，给人以冷静的感觉，可帮助人们将情绪放松下来。

◎ 图 6.3-10 高明度偏青的蓝色

## 6.3.5 绿色

绿色总会让人联想到春天生机勃勃、清新宁静的景象。从心理学上讲，绿色可让人心态平和，获得松弛、放松的感觉，见图 6.3-11。

绿色也是最能使人的视觉放松的颜色，多看一些绿色植物可以缓解眼部疲劳。

◎ 图 6.3-11　绿色的视感

绿色搭配蓝色会给人健康、清洁、生活和自然的感觉。当然绿色也会给人一种乡土气息的感觉。在股市中绿色的出现就是一个灾难。绿色经常作为保健食品的包装用色，可使其感觉十分贴近自然。在图 6.3-12 的饮料包装设计中采用珐琅插画的形式，描绘了海藻、花卉、毛毛虫和蝴蝶，代表了自然界的神奇觉醒。

◎ 图 6.3-12　饮料的包装设计

### 6.3.6　青色

　　青色是一种介于蓝色和绿色之间的颜色，因为没有统一的规定，所以对于青色的定义也是因人而异的。青色较淡时可给人一种清爽、冰凉的感觉；青色较深时会给人一种阴沉、忧郁的感觉，见图 6.3-13。运用青色设计的宣传册，见图 6.3-14。

◎　图 6.3-13　青色的视感

### 6.3.7　紫色

◎　图 6.3-14　运用青色设计的宣传册

　　紫色是红色加上青色混合而成，代表着神秘、高贵，见图 6.3-15。历史上，紫色曾经一度只有欧洲皇室才能使用，直到今天，它依然保持着某种奢侈感。在我国古代紫色是尊贵和吉祥的象征，如"紫气东来"等。

　　紫色的使用频率并不算高，在设计中常常会使人产生高端的感觉，如法国式的浪漫、红酒包装时常搭配紫色，以营造出高贵的质感。运

用紫色设计的旅游网站，见图 6.3-16。

◎ 图 6.3-15 紫色的视感

◎ 图 6.3-16 运用紫色设计的旅游网站

很多关于女性的设计也会用到紫色，给人一种魅惑、时尚的强烈视觉感受，见图 6.3-17。

◎ 图 6.3-17 运用紫色设计的女性时尚类网站

一个有趣的调查表明,有接近75%的儿童喜欢紫色和相近的色彩,见图6.3-18。

◎ 图6.3-18 运用紫色设计的儿童网站

## 6.3.8 黑色

黑色是黑暗的象征,既代表着死亡与悲伤等消极的情感,同时也包含一切尊贵的色彩。作为无彩色,黑色吸收了所有的光线,所以在一些国家及地域被视为不吉祥的色彩。黑色代表崇高、坚实、严肃、刚健、粗莽,见图6.3-19。

黑色是所有色彩中最有力量的。它能快速吸引用户的注意力,这也是将它作为文字基准色的原因,常常成为设计作品的主色。在图6.3-20中的这个网站中,黑色的按钮部分非常引人注意。

| 正面关键词 | 负面关键词 |
| --- | --- |
| 力量 | 恐怖 |
| 品质 | 阴暗 |
| 大气 | 沉闷 |
| 豪华 | 犯罪 |
| 正式 | 暴力 |

◎ 图6.3-19 黑色的视感

虽然黑色有着很多负面的含义，但当黑色遇上其他颜色时，就会产生其他的含义，如当黑色邂逅金黄色时，就会给人一种奢华、高档的感觉，见图6.3-21；当黑色偶遇银灰色时，则会给人一种成熟稳重的感觉。

◎ 图 6.3-20　网站的黑色按钮部分非常引人注意

## 6.3.9　白色

白色包含七种颜色的波长，堪称理想之色。色彩是通过光的反射产生的，白色象征着光芒，常被人们誉为正义和净化之色，其代表纯洁、纯真、朴素、神圣、明快，见图6.3-22。

◎ 图 6.3-21　瓶装啤酒的包装

◎ 图 6.3-22　白色的视感

由于白色常常同健康服务和创新相关联，所以可以用其强调安全性，来推广医疗和高科技的产品。在界面设计中，白色常常用来留白，用以突出周围的色彩，正确使用留白是非常重要的设计技能。运用白色设计的家具宣传画册，见图6.3-23。

◎ 图 6.3-23　运用白色设计的家具宣传画册

## 6.3.10　灰色

灰色是介于白色与黑色之间的色调，即中庸而低调，象征着沉稳而认真的性格。不同明度的灰可给人以不同的感觉。灰色代表忧郁、消极、谦虚、平凡、沉默、中庸、寂寞，见图6.3-24。运用灰色设计的网站，见图6.3-25。

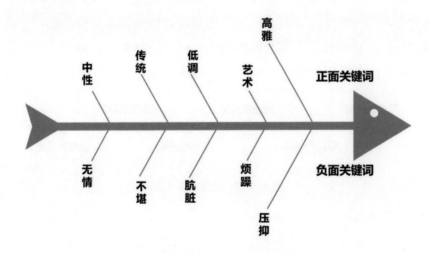

◎ 图 6.3-24　灰色的视感

平面设计可凭借色彩的表现力提升作品的魅力，创造出新颖的视觉效果，使其能够吸引更多的目标群体，从视觉上提高产品的档次，达到较好的广告效应。

采用灰色作为主色调时，能让设计的形式感更为强烈。同白色相似，这种中性色能够令其他颜色更为突出。灰色通常同明亮的色彩搭配使用。

◎ 图 6.3-25　运用灰色设计的网站

## 6.4　色彩搭配的方法

色彩可以在瞬间传递产品的信息，优秀的平面设计作品，可凭借色彩的表现力提升作品的魅力，创造出新颖的视觉效果，使其能够吸引更多的目标群体。同时，优质的色彩设计效果能够充分传达产品自身的质量，从视觉上提高产品的档次，达到较好的广告效应。所以，色彩的搭配与运用是平面广告设计的重要内容，见图 6.4-1。

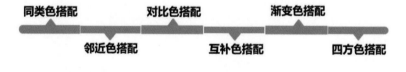

◎ 图 6.4-1　色彩搭配的方法

色彩的角色可区分为主色、配色、背景色、融合色、强调色五种类型。一般来说，在配色过程中，若想突出"主角"时，则应利用色彩的明度差、饱和度差和色相差，使"主角"变得更加醒目、动人。

同类色的搭配很容易产生不错的画面效果，为了避免版面的呆板，可以通过增加明暗对比，制造出丰富的质感和层次。

只要善用冲击力强大的色彩，制造出不同的对比画面，并且控制画面的稳定性和张力，就能够成功提升"主角"的公知度，将这些衬托主色所用的色彩称为配色。在选择配色时，其重点在于要选择与主色色相相对的颜色，设计中有没有配色的存在，对画面的整体效果影响非常大。

在一个缺乏紧张感的画面中，如果加上配色就能够营造出完全不同的感觉，因此必须调整好画面的平衡点。背景色在控制基调上扮演着至关重要的角色，在挑选背景色时，应明确设计的目的和理念。

### 6.4.1　同类色搭配

同类色搭配可以产生不错的画面效果。为了避免版面的呆板，可以通过增加明暗对比度，制造出丰富的质感和层次。高明度的橙色与黄色之间的对比效果，见图6.4-2。

◎　图 6.4-2　高明度的橙色与黄色之间的对比

### 6.4.2　邻近色搭配

邻近色搭配是指在色相环中将相邻的两种或两种以上的色彩配置在一起，产生既协调又统一的视觉效果。在平面设计中，邻近色的使

用是产生色彩调和的关键，如绿色、黄绿色和黄色搭配产生黄绿色调；绿色、蓝绿色和蓝色搭配产生蓝绿色调；橙色、红色和红橙色搭配产生红橙色调；橙色、黄橙色和黄色搭配产生黄橙色调；紫色、蓝色和蓝紫色搭配产生蓝紫色调；紫色、红色和红紫色搭配产生红紫色调，这六大色调的搭配是平面设计领域中色彩调和运用的秘籍。

采用邻近色搭配构成统一色调的优点是设计画面的色彩统一、协调，并含有色彩的微妙变化；它的缺点是画面容易产生混淆不清的效果，但只要注意色彩之间的明度对比就可以避免这个问题的出现。

邻近色调在平面系列设计中的使用比较广泛，如同品牌的奶制品饮料中不同口味（柠檬味、草莓味、苹果味、葡萄味）的包装设计、招贴设计，设计者常采用与原材料相符合的色调衬托其形象，以产生很强的识别性，在视觉上方便人们识别的同时，在心理上也可产生对产品质量的信任感，见图 6.4-3。麦当劳的广告见图 6.4-4。

◎ 图 6.4-3　京东超市网站　　　　◎ 图 6.4-4　麦当劳广告

### 6.4.3　对比色搭配

在色彩的运用中，将补色、三原色或三间色并置在一起，可产生一种鲜明强烈的视觉感受，这种运用色彩的方法叫色彩对比。运用色彩对比进行设计的优点是画面效果生动、活泼。在与儿童用品相关的设计中经常会用到。

但在平面设计中，如果色彩对比运用不当就会产生低俗、乏味或杂乱无章的效果，以纯度较高的补色（蓝色和橙色）为例，若把面积相同的蓝色和橙色放置在一起，就会产生刺眼的感觉，使人很不舒服。

因此，在平面设计时掌握对比色的调和关系，可使色彩变得和谐。关于对比色调和的方法有以下三种：

（1）改变对比色相的纯度或明度，将其中一种颜色加入无彩色，即可达到协调的效果；

（2）在对比色块之间采用无彩色或金色、银色做色块或线的间隔处理，可产生调和的效果；

（3）改变对比色块的面积差距，以其中一种颜色为主进行面积对比，可产生"万绿丛中一点红"的视觉效果，既能使画面协调统一，又可强化主题思想。

平面设计中对比色的运用主要通过对色彩的属性、面积、距离等要素的处理，形成作品中的动、静等因素，以表达色彩对立又统一的视觉效果，使设计的主题更加鲜明、突出。百事可乐广告就采用了经典的红色和蓝色的对比手法，见图6.4-5。

互补色有非常强烈的对比度，在颜色饱和度很高的情况下，可产生十分震撼的视觉效果。

◎ 图 6.4-5　采用红色和蓝色对比手法的百事可乐广告

## 6.4.4　互补色搭配

互补色搭配可产生非常强烈的对比效果，在颜色饱和度很高的情况下，可产生十分震撼的视觉效果。高明度的紫色背景与橙黄色块之间的对比，使促销卖点得到了突出的展示，见图 6.4-6。

◎ 图 6.4-6　高明度的紫色背景与橙黄色块之间的对比

紫色背景与橙黄色文字之间的对比，见图 6.4-7。

◎ 图 6.4-7　紫色背景与橙黄色文字之间的对比

渐变色搭配
的特点是色调沉
稳、醒目。

四方色搭配的配
色对比非常强烈、多
彩，给人以活泼、游
戏、趣味的感觉。

### 6.4.5　渐变色搭配

渐变色搭配是按色相、明度、纯度三个属性之一的程度高低依次
排列颜色的。见图 6.4-8，它的特点是色调既沉稳也很醒目，尤其是
色相和明度的渐进配色方式，如彩虹就是色调配色，同时也是渐进配
色。

◎　图 6.4-8　渐变色搭配

海报设计混合摄影
和纹理的半透明渐变手
法，产生了一种奇妙的
效果，见图 6.4-9。

手表 UI 设计创意具
有轻盈的未来感，见图
6.4-10。

◎　图 6.4-9　混合摄影和纹理的半透明渐变手法的海报设计

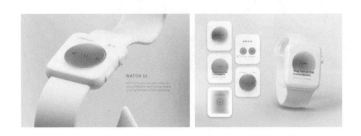

◎ 图 6.4-10　具有轻盈未来感创意的手表 UI 设计

### 6.4.6　四方色搭配

四方色搭配的配色对比非常强烈、多彩，给人以活泼、游戏、趣味的感觉。见图 6.4-11，可以用一个词概括其配色印象就是"万花筒"。该种配色组合适用于大众用户的网页，以及儿童玩具和书籍的设计。

◎ 图 6.4-11　四方色搭配的画面效果非常强烈

总而言之，平面设计中的色彩设计有规律可循，同时在设计运用时又无定法，设计师要在设计的过程中将理性与感性相结合，只有不断地突破固有理论，探索新的色彩设计规律，才能设计出优秀的平面设计作品。

在平面设计中若能合理运用色彩就会产生比较适宜的视觉效果，营造出不同的气氛。色彩运用对平面设计的发展具有十分重要的理论价值与现实意义。

# 第 7 章

## 平面设计的版式

## 7.1 版式设计

版式设计是平面设计中最具代表性的分支，它可以解释为版面的格式。版式设计（版面编排）是根据主题表达的需求，将特定的视觉信息要素（标题、文稿、图形、标志、插图、色彩等）在版面中进行编辑和安排的设计。编排是制作和建立有序版面的理想方式。

版式设计的目的是将版面中有关信息要素进行有效的配置，使之成为易读的形式，使人们在阅读过程中能更好地了解并记忆所传达的信息，达到版式设计的目的。

版式设计涉及报纸、杂志、书籍（画册）、产品样本、挂历、招贴、唱片封套和网页等平面设计的各个领域。

### 7.1.1 版式设计的内容

在平面设计中，版式设计的重点是对平面编排设计规律和方法的理解与掌握，其内容主要包括 4 个方面，见图 7.1-1。

版式设计的目的是将版面中有关信息要素进行有效的配置，使之成为易读的形式，使人们在阅读过程中能更好地了解并记忆所传达的信息，达到版式设计的目的。

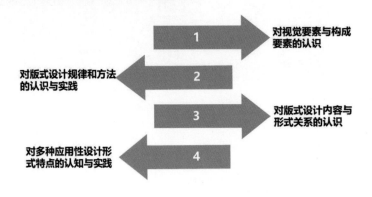

◎ 图 7.1-1　版式设计的 4 个方面

### 1. 对视觉要素与构成要素的认识

视觉要素和构成要素是平面设计的基础。视觉要素包括形的各种变化和组合，以及色彩与色调等；构成要素则包含空间、动势等组合画面。对视觉要素和构成要素的认知与把握是版式设计的第一步。

### 2. 对版式设计规律和方法的认识与实践

版式设计的构成规律和方法是对平面编排设计多种基础性构成法则的总结，其中包括以感性判断为主的设计方法和以理性分析为主的设计方法，对构成规律和方法的认知与实践是掌握版式设计的关键。

### 3. 对版式设计内容与形式关系的认识

正确认识和把握形式与内容的关系是平面设计最基本的问题。内容决定形式是设计发展的基本规律，虽然设计的形式受到审美、经济和技术要素的影响，但最重要的是设计对象本身的特征。正确理解内

版式设计要求将传播内容概括成简练的图形元素，并通过对图形元素进行合理化的艺术处理，以浓缩传达的内容，提升在版面中的视觉地位，高效传播承载的信息。

容与形式的关系，并能恰当运用其形式将内容表现出来是平面设计专业学习的基本内容。

### 4. 对多种应用性设计形式特点的认知与实践

平面设计的种类有很多，在功能、形式上有很大的变化。因此，在版式设计过程中应该清楚认识和把握各种应用性设计（包装、广告、海报等）的特点。

### 7.1.2　版式设计的特征

版式设计的目的性决定了设计者必须考虑设计内容与形式之间的辩证关系，这种关系影响了版式设计的功能与美观。版式设计的 4 个特征，见图 7.1-2。

◎　图 7.1-2　版式设计的 4 个特征

### 1. 传播性

版式设计要求将传播内容概括成简练的图形元素，并通过对图形元素进行合理化的艺术处理，以浓缩传达的内容，提升在版面中的视觉地位，高效传播承载的信息。这种信息传播的直接性不是对图形元素的简单编排，而是要求设计者能够充分考虑设计作品的适应范围和信息传达的目的等客观因素。咖啡餐厅菜单的版式设计十分简洁，通过大幅产品图片搭配简洁的文字介绍，可非常清晰、直观地传递菜单的信息内容，见图 7.1-3。

版式设计往往同商品及装饰对象联系在一起，在设计过程中常常带有特定的指示性，即广告作用。

形式美规律要求版式设计在布局方面追求图形编排的完善、合理，应有效地利用空间，有规律地组织图形，以产生秩序美。

## 2. 指示性

版式设计往往同商品及装饰对象联系在一起，在设计过程中常常带有特定的指示性，即广告作用。版式设计作为具体的视觉传播方式，承载着诸多的指示功能，以加深人们的印象。在橙黄色的广告面板中有一个溅起了很多果汁的超大饮料盒，通过这种纯天然夸张的手法向人们传递出这种果汁饮料的特点，见图7.1-4。

◎ 图 7.1-3　咖啡餐厅的菜单设计

◎ 图 7.1-4　天然果汁的户外广告设计

## 3. 规律性

任何设计艺术都必须符合规律，版式设计也不例外。版式设计在布局方面追求图形编排的完善和合理，应有效地利用空间，并有规律地组织图形，以产生秩序美。这种布局就要求图形元素之间相互依存、相互制约，以达到融为一体的效果。化妆品画册的内页版式设计遵循了传统的设计风格，通过满版图片来突出表现版面的主题，并搭配了相应的文字内容，使版面安排十分合理，见图7.1-5。

### 4. 艺术性

随着人们对精神生活的品质要求越来越高，版式设计不仅要实现其功能性，还要塑造优美的视觉形象，以实现二者的统一。设计者应该根据美学原则和造型规律，通过清晰明快的现代设计手法，打散

◎ 图 7.1-5　化妆品的画册设计

并重构图形元素，以塑造自由、活泼、形式优美的艺术语言。通过无人机拍摄的画面，将道路形态和字母"S"完美地结合起来，以突出无人机航拍功能的强大，见图 7.1-6。

◎ 图 7.1-6　无人机的广告设计

网格能够有效地强调版面的比例感和秩序感，使版面呈现出更为规整、清晰的效果，令版面信息的可读性得以明显提升，给人以更为信赖的感觉。

网格可约束版面，使版面具有秩序感和整体感。

# 7.2　网格

网格起源于 20 世纪，是一种在版式设计中发挥重要作用的构成元素。它能够有效地强调版面的比例感和秩序感，使版面呈现出更为规整、清晰的效果，令版面

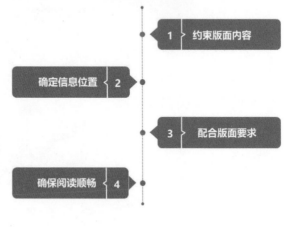

◎　图 7.2-1　网格的 4 个作用

信息的可读性得以明显提升，给人们以更为信赖的感觉，网格的作用见图 7.2-1。

## 7.2.1　约束版面内容

网格最重要的作用就是约束版面内容，使版面具有秩序感和整体感，合理的网格结构能够帮助设计者掌握明确的版面结构，这点在文字编排中尤其明显。事务所的广告招贴设计，其版面使用三栏式网格的编排形式，其标题、图片和文字的编排形式统一，给人工整、稳定的视觉效果，见图 7.2-2。

由于网格起着约束版面的作用，因此它既能使各种不同页面呈现出各自的特色，又能使其表现出简洁、美观的整体艺术风格，可有效提升信息的可读性，见图 7.2-3。在确定的网格框架内，将一些细微

网格对于版面要素的呈现有着更为完善的整体效果，有助于设计者合理安排各项版面信息，从而有效提升工作效率，减少了在图文编排上所耗费的时间。

的元素进行调整，可以让各种形式的版面都具有整体的平衡性，并能丰富版面的布局设计效果。

◎ 图7.2-2　事务所的广告招贴设计

◎ 图7.2-3　网站页面设计

## 7.2.2　确定信息位置

网格在版式设计中的运用使版面要素呈现更为完善的整体效果，有助于设计者合理安排各项版面的信息，从而有效提升工作效率，减少在图文编排上耗费的时间。网格的实际应用不仅能够使版面更具有理性的依据，还可以让设计构思的呈现变得简单而又方便。

某医疗网站的网页设计，通过字体在大小、面积、对齐方式上不同的编排，以及图片的虚实空间设计，营造出强烈的层次感和精致感，见图7.2-4。

网格对于确定版面信息的作用是显而易见的，设置不一样的网格效果，可体现出不同的版面风格与性质。通过对各种形式网格的运用，可使设计者在编排信息时有一个理性的依据，让不同页面的内容变得

井然有序，呈现出清晰易读的版面效果。总之，通过网格的组织作用，可以使编排过程变得轻松，又可以让版面中各项图片及文字信息的编排变得更加精确且条理分明。

通过对网格的运用，使段与段之间的间隔较大，再加上对每段文字颜色的不同处理，使整个版面效果显得条理清晰且结构分明。国外书籍的版面设计见图 7.2-5。

◎ 图 7.2-4　某医疗网站的
网页设计

◎ 图 7.2-5　国外书籍的版面设计

## 7.2.3　配合版面要求

在版式设计中，网格的运用为版面提供了一个基本的框架，可使版式设计变得更加精准，为图片与文字的混合编排提供了快捷、直观

网格的运用为版面提供了一个基本的框架，可使版式设计变得更加精准，为图片与文字的混合编排提供了快捷、直观的方式，从而使版面信息的编排变得更具规律性与时代感，也更易于满足不同领域的版面需求。

◎ 图 7.2-6　运用网格设计的女性服饰网站的版面

的方式，从而使版面信息的编排变得更具规律性与时代感，也更易于满足不同领域的版面需求，见图7.2-6。

运用网格可以让整个版面具有规整的条理性和韵律感，使不同类型的页面具有各自的特色氛围。网格的多种结构形式能够有效地满足不同页面的需求。当人们进行阅读时能从不同的版面形式中感受到设计者想要表现的风格特点。

## 7.2.4　确保阅读顺畅

网格是用来设计版面元素的关键，可有效地保障内容间的联系。

网格是用来设计版面元素的关键。版面具有明确的框架结构，可使编排流程变得清晰、简洁。将版面中的各项要素进行有组织的安排，以加强内容间的关联性。

无论是哪种形式的网格，都能让版面具有明确的框架结构，使编排流程变得清晰、简洁，将版面中的各项要素进行有组织的安排。

对于版面设计而言，网格是所有编排的依据。无论是对称网格编排，还是非对称网格编排，都能让版面有一个科学、理性的基本结构，使各内容的编排组合变得有条不紊，并产生必要的关联性，从而让人们能够根据页面所具有的流动感移动视线，达到引导阅读的目的。

在报纸版面的设计中，将其中文字部分分为两栏，白底灰色粗边框使文字部分跃然图上，产生使版面立体化的效果，见图 7.2-7。

◎ 图 7.2-7　报纸的版面设计

# 7.3　善用形式美法则塑造最美版面

平面设计的形式原理就是规范平面形式美的基本法则，这些基本

平面设计的形式原理就是规范平面形式美的基本法则，这些基本法则就包含在节奏、韵律、对称、均衡、对比、调和、比例、虚实处理，以及它们之间的和谐关系中。

对称可以表现出平面构图的稳定、平衡和完整的视觉效果，均衡是指感觉上的平衡。

法则就包含在节奏、韵律、对称、均衡、对比、调和、比例、虚实处理，以及它们之间的和谐关系中。平面设计的形式美就是从具体的视觉形象中获得抽象感受的审美特征。设计者正是借助这些形式美的构成法则进行平面设计创作的，以达到用抽象原理来诠释艺术之美的目的。这些形式美的法则的共同特征就是既对立又统一，可巧妙地融合在同一平面作品的设计之中。塑造完美版面的法则见图 7.3-1。

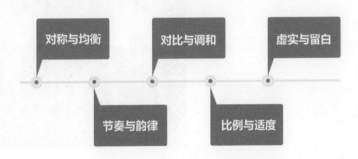

◎ 图 7.3-1 塑造完美版面的法则

## 7.3.1 对称与均衡

对称是一种等量且等形的平衡，其形式主要有以垂直线为轴线的左右对称、以水平线为轴线的上下对称和以对称点为原点的放射对称。对称的特点可表现出平面构图的稳定、平衡和完整的视觉效果。自然界中如树叶和花瓣的排列、人与动物的生理形态都是最基本的对称。

均衡是一种等量且不等形的平衡，其表现的不是物理量上的平衡，而是感觉上的平衡。在平面设计中，图形与文字、图形与图形、色彩的明度与纯度、人与动植物、物体的运动与静止均可表现为是一种均

节奏感是通过平面构成中的各要素按照连续、大小、长短、明暗、形状、高低等规则排列形式来表现的。

在平面编排中可以通过各要素的轻重、大小、明暗来体现节奏的变化，以表现不同的设计韵律。

衡。因此，均衡形式的运用特别富于变化，其灵巧、生动的表现特点是设计者创造力的一种体现。运用对称与均衡设计的演出海报，见图7.3-2。

## 7.3.2 节奏与韵律

节奏源自音乐的术语，是指按照一定规律重复连续的律动形式。平面设计中也有节奏感，它是通过平面构成中的各要素按照连续、大小、长短、明暗、形状、高低等规则排列形式来表现的，如形状和大小相同图形的重复、图形位置变化的重复、文字的重复、文字内空白的重复等，能引发人们对平面设计中节奏美的体验。

◎ 图7.3-2 运用对称与均衡设计的
演出海报

韵律是一种节奏起伏变化的表现形式。在平面编排中可以通过各要素的轻重、大小、明暗来体现其节奏变化，以表现不同的设计韵律。通过对某种规律的变化所创造出的韵律就是一种新的形式美，但是对韵律变化的处理要适度把握，如起伏不要过大、变化不要太突然等，否则，就会失去韵律带给人的美感。

对比就是强调事物之间的差异性。

调和就是在视觉上创造对比的和谐，按照相互协调的原则在平面中编排各种要素，以形成设计的基调。

节奏是设计形式的基础，它能够确定设计的基本格调，但只有从节奏发展出来的变化形式——韵律，才会使设计变得不同凡响。

运用节奏与韵律设计的舞蹈演出海报，见图 7.3-3。

### 7.3.3　对比与调和

对比就是强调事物之间的差异性。对比的因素产生于相同或相异的事物之间，在设计中将任意两个要素相互比较时，就会产生大小、明暗、疏密、远近、硬软、浓淡、动静

◎　图 7.3-3　运用节奏与韵律设计的舞蹈演出海报

的对比因素。将这些对比因素编排在同一平面设计中，就能够创造出简单明快的对比关系，从而产生出强烈的平面视觉效果。

调和就是强调事物之间的近似性，其表现为要素在相互比较时所产生的共性。平面设计中的调和就是在视觉上创造对比的和谐，按照相互协调的原则在平面中编排各种要素，以形成设计的基调。在具体设计时，如果对比的要素过多，就会产生逻辑上的冲突，设计的基调也会变得模糊不清。因此，调和处理就是将对比要素进行挑选，使其有所取舍，以突出重点。

在平面构成中，对比与调和是相辅相成的，一般整体或连续的平面构成宜采用调和处理。而局部或单独的平面构成则适合进行对比处理。这幅酸奶广告通过天平两边数量的对比与质量的均衡，以及色块在色彩、面积与位置方面的不同编排，表达了 FRIMESA 酸奶源自100% 纯牛奶，就像"世界上所有蚂蚁的总质量等于人口总质量"一样，虽然很夸张，但这是真实的，见图 7.3-4。

◎ 图 7.3-4　运用对比与调和设计的酸奶广告

## 7.3.4　比例与适度

比例是指平面构成中整体与部分、部分与部分之间的一种比例关系。优秀的平面构成作品，首先要具有符合审美规律的比例感。这并不需要精确的几何计算，只是直观判断平面构成在视觉上是否让人感到舒服，如版心（版面放置内容的地方）的大小、版心与版面的关系、图片的比例、字距与行距的安排、版面的分割等。黄金分割就是最美的比例关系之一，黄金比（黄金律）是指事物各部分之间的数学比例关系，即将整体一分为二，较大部分与较小部分之比等于整体与

较大部分之比，其比值约为 1：0.618，即长段为全段的 0.618。0.618 被公认为最具有审美意义的比例数字，因此，被称为黄金分割，见图 7.3-5。此外，还有许多等比与等差的比例关系在平面设计中也被广泛应用。

适度是指人们根据其生理或习惯的特点处理比例关系的感觉，良好的平面比例控制是设计者最基本的艺术修养与审美情趣的体现。运用比例与适度设计的香水广告，见图 7.3-6。

$$BC = \frac{1}{2}AB$$

E点就是AB的黄金分割点

◎ 图 7.3-5 黄金分割

◎ 图 7.3-6 运用比例与适度设计的香水广告

## 7.3.5 虚实与留白

版面的虚实是平面空间的一对矛盾统一体，其中"虚"是指虚形，是人们对版面心理空白的比喻，它并非是空洞无物，只是其存在被"实"给弱化了。而"实"就是指实形，是平面中看得到的图形、文字和颜色等。

虚实是平面空间的一对矛盾统一体。"虚"就是指虚形，它是对版面心理空白的比喻。"实"就是指实形，是平面中看得到的图形、文字和颜色等。

虚实关系是对版面的整体感觉的评价与判断，所以在版面构成中，单一元素是不会产生虚实关系的。

留白就是处理"虚"的具体方法，其形式、大小、比例决定着平面设计的效果。它最大的作用是突出版面主体，使其能更引人注意。中国传统美学上有"计白守黑"的说法，这里的"白"与"黑"指的就是虚实关系，所以只要精心地处理"虚"的空间，就能很好地体现出"实"的效果来。在版面编排中巧妙地利用空白衬托主题，也会起到集中视线和改变版面空间关系的作用。

耳机网站采用了不规则设计手法形成了一种现代简约风格，见图 7.3-7。该设计使用了比较有新意的布局，在图片和色彩上尽量减少一些花哨的元素，并使用相对较大面积的留白，来体现平面设计的极简主义风格。

◎ 图 7.3-7　运用虚实与留白设计的耳机网站

## 7.4　平面设计的视觉流程

当人们注视一幅平面设计作品时，会很自然地根据诉求的主次关系和编排形式一步步地读下去，这种视线在空间流动的过程就称为视觉流程。视觉流程与人的视觉心理活动有很大关系，因此，设计者应

设计者遵循科学规律，利用独特的设计技巧，将所有必要的信息进行巧妙处理，就会引导人们的视线按照设计者的设计意图有序地获取信息。

单向视觉流程是版式设计中常见的一种视觉流程，它不仅在视觉传达上有直观的表现力，同时还具备简洁的组合结构。

遵循科学规律，利用独特的设计技巧，将所有必要的信息进行巧妙的处理，就会引导人们的视线按照设计意图有序地获取信息。视觉流程的类别，见图 7.4-1。

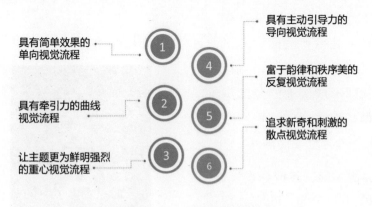

具有简单效果的单向视觉流程 · · · · · ①

具有牵引力的曲线视觉流程 · · · · · ②

让主题更为鲜明强烈的重心视觉流程 · · · · · ③

④ · · · · · 具有主动引导力的导向视觉流程

⑤ · · · · · 富于韵律和秩序美的反复视觉流程

⑥ · · · · · 追求新奇和刺激的散点视觉流程

◎ 图 7.4-1　视觉流程的类别

## 7.4.1　具有简单效果的单向视觉流程

单向视觉流程可以说是版式设计中常见的一种视觉流程，它不仅在视觉传达上有直观的表现力，同时还具备简洁的组合结构。根据编排方式的不同可将单向视觉流程分为横向视觉流程、竖向视觉流程和斜向视觉流程。

横向视觉流程（水平视觉流程）指在版式编排时，将版面中与主题相关的视觉要素以水平方向进行排列，从而使画面形成横向的视觉流程。该类视觉流程具备极其平缓的布局结构，可带给人以平静、稳定的印象。

菲亚特汽车的广告将蝌蚪以统一的方向组合在一起，通过疏密有致的排列顺序使画面呈现出具有方向感和延伸感的横向视觉流程，见图7.4-2。

◎ 图 7.4-2 菲亚特汽车广告

竖向视觉流程（垂直视觉流程）是指将画面中的主体要素以垂直的方式进行排列，从而形成版面的竖向视觉流程。该类视觉流程在结构上具备有序性与简洁性。

运用竖向视觉流程设计，将字母以上下垂直的方式居中排列，构成版面的竖向视觉流程，见图7.4-3。

斜向视觉流程是将版面中的视觉要素以倾斜的方式进行组合排列，以此构成斜向的视觉流程。斜向视觉流

◎ 图 7.4-3 运用竖向视觉流程设计的海报作品

程主要分为两种：一种是单向的，另一种则是多向的。由于大部分版式都是以规整的布局方式来进行编排设计的，因此倾斜的排列方式将带给人们前所未有的视觉新奇感与动感。

## 7.4.2 具有牵引力的曲线视觉流程

曲线视觉流程不如单向视觉流程直接简明，但更具韵味、节奏和

曲线美。它可以像弧线形"C"一样具有饱满、扩张和一定的方向感，
见图 7.4-4，也可以像回旋形"S"产生两个相反的矛盾回旋，以增
加深度和动感的画面效果。

◎ 图 7.4-4　运用曲线视觉流程设计的广告

## 7.4.3　让主题更为鲜明强烈的重心视觉流程

让主题更为鲜明强烈的重心视觉流程有两种表达方式：一是从版
面重心开始，然后沿形象的方向与力度的倾向发展视线的进展；二是
向心、离心的视觉运动。重心视觉流程使主题更为鲜明、突出。在音
乐节主题海报中的宣传文字以白色打底作为视觉重心，四周使用不同
色彩的相互叠加的自由图形形成空间的纵深感，更加凸显了音乐节的
主题，见图 7.4-5。

◎ 图 7.4-5　运用重心视觉流程设计的海报

## 7.4.4　具有主动引导力的导向视觉流程

导向是指版面通过诱导元素，以主动方式引导人们对画面进行浏览，并同时完成对主题诉求的传达。无论是图形、文字，还是色彩都

可以成为引导人们的编排元素。编排中的导向方式有虚有实表现多样，如文字导向、手势导向、形象和视线导向等。

### 1. 文字导向

文字导向是指通过语义的表达产生理念的导向作用，也可以对文字进行诗性化处理，产生自觉的视觉导向作用，引导人们有序、清晰地阅读，画面显得稳定坚固。运用文字导向设计的演出海报，见图7.4-6。

◎ 图 7.4-6　运用文字导向设计的演出海报

◎ 图 7.4-7　运用手势导向设计的音乐节海报

### 2. 手势导向

手势导向是指通过指示性的箭头、手指或具有实感的线条来引导视线，手势导向比文字导向更容易理解，且更具有一种亲和力。运用手势导向设计的音乐节海报，见图7.4-7。

### 3. 形象和视线导向

用画面中人或物的朝向来引导

人们的视线，如人物的目光方向、线条的朝向等。运用形象和视线导向设计的加油站广告，见图7.4-8。

◎ 图 7.4-8　运用形象和视线导向设计的加油站广告

## 7.4.5　富于韵律和秩序美的反复视觉流程

反复是指将相同或相似的视觉要素进行规律、秩序、节奏的逐次运动，视线的流动就会从一个方向向另一个方向流动。它虽不如单向流程、曲线流程和重心流程的运动感强烈，但更富于韵律和秩序美。运用反复视觉流程设计的德国海报，见图7.4-9。

◎ 图 7.4-9　运用反复视觉流程设计的
德国海报

散点视觉流程是指版面中图与图、图与文字间形成自由分散状态的编排。强调感性、自由随机性、偶合性、空间感和动感的效果，追求新奇、刺激的心态，常表现为较随意的编排形式。

## 7.4.6　追求新奇和刺激的散点视觉流程

散点视觉流程是指版面中图与图、图与文字间形成自由分散状态的编排，强调感性、自由随机性、偶合性、空间感和动感的效果，追求新奇和刺激的心态。

散点视觉流程的阅读过程不如直线、弧线等快捷，但更加生动有趣。这正是其追求轻松随意与慢节奏的效果，这种方式在国外的平面设计中十分流行，见图 7.4-10。

◎ 图 7.4-10　运用散点视觉流程设计的海报系列

# 第 8 章

# 平面设计的应用

平面设计是将不同元素按照一定规则在平面上进行组合，以形成具有特定审美倾向的作品。平面设计需要用视觉元素来传递信息和表达观点，包括包装设计、广告设计、书籍设计、标志设计、品牌形象设计、海报设计、软件界面设计和网页设计等。

平面设计具有劝说、辨认识别或告知的功能，如图书的封面设计可以传达图书的内容、劝说购买、确认作者；食品包装具有品牌和产品的说明信息，这些都非常重要。

设计者面对的客户可能是一家小型非营利性机构，只需要几百张教育海报，也可能是一家大型企业，需要印制数百万张的一体化、易阅读的广告宣传海报。平面设计的每个特定类别都有很多需要解决的特殊问题，如书籍设计与包装设计的要求就不一样，但无论面对何种类型的设计内容，都要由设计者把设计理念融入到设计产品中。

## 8.1 包装设计

包装伴随着商品的产生而产生，已成为商品生产不可分割的一部

包装伴随着商品的产生而产生，已成为商品生产不可分割的一部分，也是各商家竞争的利器。包装已融合在各类商品的开发设计和生产中，所有产品都需要通过包装才能成为商品进入流通过程。

分，也是各商家竞争的利器，各厂商绞尽脑汁不惜重金，以期改变其产品在消费者心中的形象，从而提升企业自身的形象，如唱片公司为歌星进行全新包装，以此来改变其在歌迷心中的形象。而今，包装已融合在各类商品的开发设计和生产中，所有产品都需要通过包装才能成为商品进入流通过程。

Atmoss是一个专注照明产品和电气设备的西班牙品牌，设计者通过创建连贯且简洁的图形来设计整个系列包装，其包装内容非常具有层次性，使复杂的信息更容易被消费者理解。该系列设计没有在包装上放置产品照片，而是采用可视化的线性插图形式，使消费者能从货架上轻松找到所需物品。照明品牌Atmoss的包装设计，见图8.1-1。

◎ 图 8.1-1　照明品牌 Atmoss 的包装设计

宋山茶是经人工碳焙出轻、中、重三个浓度的高山茶叶，要求将其设计成三个不同的独立包装，同时又能表现出它们之间的相互连接，

并且在创意中将高山、碳焙的概念体现出来。宋山茶的包装设计见图
8.1-2。

　　设计者选了三种不同色彩的纸来区分每款茶叶的浓度，用火烧纸
产生边缘痕迹，并用激光雕刻出边缘，再反复折叠形成层层高山。经
过烧出来的纸边缘既能体现出中国水墨画的质感，又能体现出碳焙茶
的品种。山峦的轮廓下几只展翅翱翔的线形仙鹤，以及金色太阳的点
缀，让其更加亮眼。该产品的系列包装构思巧妙，精致高端，其细节
处理完美令人回味无穷。

◎　图 8.1-2　宋山茶的包装设计

# 8.2　广告设计

　　广告设计是基于计算机平面设计技术应用的基础上，随着广告行

广告设计是基于计算机平面设计技术应用的基础上，随着广告行业发展所形成的一个新职业。其主要特征是将图像、文字、色彩、版面、图形等表达广告的元素，结合广告媒体的使用特征，在计算机上通过相关设计软件来实现广告的目的和意图，所进行的平面艺术创意的一种设计活动或过程。

业发展所形成的一个新职业，其主要特征是将图像、文字、色彩、版面、图形等表达广告的元素，结合广告媒体的使用特征，在计算机上通过相关设计软件来实现广告的目的和意图，所进行的平面艺术创意的一种设计活动或过程。

伴随着社会经济的发展及科学技术的不断进步，广告行业逐渐发展成熟，广告的形式也越来越多样化，其中影视广告、网页广告等都是广告的重要组成部分，而平面广告更是广告行业中不可或缺的一部分。平面广告作为一个载体，其内容的创意、色彩和构图的设计都在品牌的推广中有着举足轻重的作用。

墨西哥分公司策划的"名创优品影响力"系列广告，见图8.2-1。画面中通过将产品叠加产生出一种秩序的美感，模特着装和产品色彩互为呼应，将生活用品变成了时尚的尖货。

◎ 图8.2-1 "名创优品影响力"系列广告

麦当劳在 2020 年的广告，见图 8.2-2，在其宣传活动中用"隐形"品牌的方式和大家玩起了捉迷藏。推出的广告海报中，并没有出现麦当劳标志性的品牌标志"金拱门"符号和品牌名称"麦当劳（McDonald's）"，只用简单的几行文字，就将麦当劳的标志性产品直观地表达了出来，其文字中的每种颜色都表达了其产品本身的卖点。如小麦的金黄色、焦黄色的炸鱼、绿色的生菜、白色的塔塔酱……，从上而下一层层的文字仿佛让人直接看到了美味的汉堡。

◎ 图 8.2-2　麦当劳 2020 年的广告

　　平面广告作为产品品牌宣传的一个重要手段，其最重要的功能就是向消费者传达品牌理念和产品信息，是企业向消费者展示的一个重要桥梁。户外广告开始受到广告商和企业的喜爱，由于户外广告与周围自然环境相结合，以新颖独特的立体视觉效果吸引着消费者的眼球，其利用空间环境的平面设计是广告领域的一个重大突破。

　　汉堡王的户外广告见图 8.2-3，设计者创意性地将路标指示牌与广告内容结合在一起，其产生的效果自然令人无法忽视。

　　公益广告是指不以营利为直接目的，采用艺术性表现手法向公众传播有益社会观念的广告活动，以促使其态度和行为上的改变。公益广告通常由政府的有关部门制作，广告公司和部分企业也参与公益广

告的资助，通过做公益广告也可提升自身企业的形象，并向社会展示企业理念。这些都是由公益广告的社会性所决定的，使公益广告能很好地成为企业与社会公众沟通的渠道之一。公益广告的形式活泼短小，其表现手法多样，易为受众所接受。

◎ 图8.2-3　汉堡王的户外广告

丹佛水务公司与一家创意机构"Sukle"合作推出的公益宣传广告活动——"Use Only What You Need"（只用你需要的），见图8.2-4，其目的是为了更好地保护水资源，唤醒民众节约水资源的意识。

随着科技水平的提高及发展，平面设计的表现形式逐渐现代化和都市化。设计者开始利用多媒体技术来创造平面设计的"立体化"效果，丰富了平面广告设计的领域和内涵。多媒体技术的应用打破了传统的平面设计方法，给消费者带来新的视觉享受并成为获取品牌理念及产品信息更加直观的平台，将广告价值和平面设计巧妙地结合在一起。

◎ 图 8.2-4　节约水资源的户外公益广告

　　以火锅品牌"海底捞"为例，随着门店的进一步扩张，"海底捞"面临多平台管控困难的问题。为进一步优化餐厅运营效率，并考量未来智慧餐厅的改造目标，"海底捞"需要设计一套方案，可集成现有点餐、叫号等多个平台，并具备强迭代性，可满足未来交互性扩展功能的需求。通过该智慧平台系统，"海底捞"完成了对叫号屏的改造，使叫号信息实时展示。同时将叫号屏的信息接入后厨监控系统，实现多角度监控画面的自动切换。针对"海底捞"对智能化服务的需求，还提供了 AR 智能门迎屏，可实现智能识别有人 / 无人、性别、年龄等属性，并推送定向内容，见图 8.2-5。

　　天猫国际的 MV 广告《用精致对抗时间》，见图 8.2-6。这个

MV 广告是为"天猫国际 | 世界妙物日"全球精华专场做的推广，目标主体为女性群体。为了更好地营造画面氛围，并兼顾护肤年轻化的趋势，天猫采用了动画音乐 MV 的广告形式，通过对画面和音乐进行雕琢，以带来更好的沉浸感受。

◎ 图 8.2-5 "海底捞"的数字系统

◎ 图 8.2-6 天猫国际 MV 广告

## 8.3 书籍设计

书籍设计是指从书籍的文稿到编排出版的整个过程，策划、编辑乃至书籍的定价等都应该是设计的一部分，也是完成从书籍形式的平面化到立体化的过程，它包含艺术思维、构思创意和技术手法的系统

书籍设计是指从书籍的文稿到编排出版的整个过程，策划、编辑乃至书籍的定价等都应该是设计的一部分，也是完成从书籍形式的平面化到立体化的过程，它包含艺术思维、构思创意和技术手法的系统设计；书籍的开本、装帧形式、封面、腰封、字体、版面、色彩、插图，以及纸张材料、印刷、装订等各个环节的艺术设计。

设计；书籍的开本、装帧形式、封面、腰封、字体、版面、色彩、插图，以及纸张材料、印刷、装订等各个环节的艺术设计。在书籍设计中，只有从事整体设计才能称为书籍设计或整体设计，若只完成封面或版式等部分设计，则为封面设计或版式设计等。

美国平面设计师 Russ Gray 为儿童读本《胡桃夹子》绘制的插画，其绘制的颜色、光影、场景和人物细节都十分丰富，为人们提供了多层次的阅读体验，见图 8.3-1。

◎ 图 8.3-1　儿童读本《胡桃夹子》（美）Russ Gray

《老师傅的排版桌》的整体设计是一本可以用于操作的书，其分为"排版内盒"和"图解记录"两部分，见图 8.3-2。

◎ 图 8.3-2 《老师傅的排版桌》的整体设计

（1）排版内盒：将传统活字排版工具的"铅角"转换成"纸铅角"，让活字印刷变得可操作，在阅读图解说明后，就可以进行活字排版的操作，让传统工法得以延续。

（2）图解记录。"排版"是活字印刷过程中很重要的一环，《老师傅的排版桌》以图解的方式记录了传统排版工艺的相关内容，包括老师傅使用的排版工具、工法及传统名片排版的步骤解说。另外还特别收录了"传统铅角尺寸比对图"，可方便地对照铅角的尺寸，使有兴趣学习传统排版的人更容易入门。

通过这本书不仅能深入了解和学习传统活字排版的工法，还可使传统文化与现代创新技术得到很好的结合。

标志是品牌的形象核心部分，是表明事物特征的记号。它以单纯、显著、易识别的图形或文字符号为直观语言，具有表达意义、情感和指令行动等作用。

# 8.4　标志设计

现代社会中印刷、摄影、设计和图像传送的作用越来越重要，这种非语言传送具有和语言传送相抗衡的竞争力量。标志就具有其独特的传送方式。

标志是品牌形象的核心部分，是表明事物特征的记号。它以单纯、显著、易识别的图形或文字符号为直观语言，具有表达意义、情感和指令行动等作用，如一个成功的企业网站具有的唯一标识就是其品牌形象。塑造优质、有感染力和号召力的品牌形象，需要有优秀的标志作为载体。通常用户到企业网站进行浏览时，只会匆匆瞥一眼页头的标志。企业网站的整体形象、配色，以及 banner 图片、文案设计等，都离不开标志的影响。

作为具有传媒特性的标志，为了在最有效的空间内实现所有的视觉识别功能，一般会通过特定图案及文字的组合，对被标识体进行出示、说明、沟通、交流，从而引导受众的兴趣以达到增强美誉、记忆等目的。它与其他图形艺术表现手段既有相同之处，又有自己的艺术规律，尤其对其简练、概括、完美的要求十分苛刻，因此在进行标志设计时要注意以下五点内容：

（1）充分考虑可行性，应针对其应用形式、材料和制作条件采取相应的设计手段，同时还要顾及应用于其他视觉传播方式（如印刷、广告、影像等）或放大、缩小时的视觉效果；

（2）使用的图形，不仅要简练、概括，还要讲究艺术性，易于记忆；

（3）构思上力求巧妙、新颖、独特，并且表意准确以达到形式

美的视觉效果，其构图应凝练、美观；

（4）要符合作用对象的直观接受能力、审美意识、社会心理和禁忌；

（5）色彩应单纯、强烈、醒目，要遵循标志设计理念的艺术规律，创造性地探求恰当的艺术表现形式和手法，锤炼出精练的艺术语言，使所设计的标志具有高度的整体美感和最佳的视觉效果。标志艺术除具有一般的设计规律（如装饰美、秩序美等）外，还有其独特的艺术性。

日产汽车的新标志采用一个虚无的方框和圆形的整体外观，不再使用原来模拟镀铬效果的 3D 外观，细化的无衬线字体上被精致的弧线包裹着。二维加单色的扁平化设计，以其轻盈的造型、简约、干净的外观传递出现代化的形象信息，见图 8.4-1。

◎ 图 8.4-1　日产汽车的新标志（左旧右新）

华为 nova 是一个针对新生代人群推出的品牌，推出三年来，全球的粉丝超过 6500 多万人。相较于之前圆润纤细的曲线，其新标志更显端庄而平实，其舒展自然不做作。同时，新标志还能针对笔画形式的不同，衍生出多种变化，见图 8.4-2。

nova 4　　nova 5

◎ 图 8.4-2　华为 nova 新标志（左旧右新）

品牌形象设计的对象就是一切在商品流通过程中传达品牌信息的具体事物，其目标则是通过设计使载体所传递的信息更好地被消费者接受，并引起共鸣。

华为推出了 nova 星人专属图标，见图 8.4-3。这个专属图标实际上是 nova 新标志加粗后的颠来倒去版，这与品牌受众——新一代年轻人自信率真、追求自由、不羁前行的特点相吻合，表达了追求个性的生活态度。

◎ 图 8.4-3　华为 nova 星人的专属图标

## 8.5　品牌形象设计

消费者购买商品的心理活动是从对商品的认识开始的。在激烈竞争的市场中，品牌成为人们选择商品的重要依据，也是人们地位、实力的象征。由此，品牌形象设计的意义就变得越来越大。

狭义的品牌形象设计主要指品牌识别设计，即在品牌调研的基础上，围绕定位和品牌愿景的要求建立有效的品牌识别体系，包括基础识别要素的开发和应用识别系统设计两部分。广义的品牌形象设计就是对传达品牌信息载体进行一系列的设计过程。品牌形象设计的对象就是一切在商品流通过程中传达品牌信息的具体事物，其目标则是通过设计使载体所传递的信息更好地被消费者接受，并引起共鸣。

招贴是张贴在显眼的地方用以吸引人们注意
力的，要在短时间内产生强烈的视觉冲击力是招
贴创作的原则之一，所以多数招贴没有太多的说
明文字，也没有过多的、细腻的图像层次，其形
式往往非常简练，以创意取胜。

总体来说，品牌形象设计的内容涵盖了识别要素、识别系统、产
品造型、包装形象、销售环境、展示空间、广告选择、互动媒体、服
务特色、公关活动等为消费者带来全方位体验的一系列品牌的活动范
围，并涉及平面设计、产品设计、环境设计、建筑设计、服装设计、
广告设计、多媒体审计等多个专业设计领域。Renata Keilhold 青少
年心理咨询品牌的形象设计，见图 8.5-1。

# 8.6  招贴（海报）设计

招贴（海报）是一种张贴在墙壁上的较大幅面的宣传品，是平面
设计中较典型的一类。传统的招贴设计有其特定尺寸，但随着社会的
发展，各种新的室内外宣传环境在市场的推动下产生了，如楼体广告、
地铁广告、车站广告等大幅面的宣传品。虽然这些新形式的户外广告
已不拘于传统的招贴尺寸，但宣传动机和内涵并没有产生变化，故在
此也将其归为招贴设计类。

招贴设计成本较低且不受环境、条件等的限制，普及面非常广，
涉及内容广泛、表现力强，因此也是平面设计中艺术性最强的领域，
几乎所有平面设计大师的代表作品均是招贴。国际平面设计展览，也
是招贴的盛会，如华沙国际海报双年展等。若想学习平面设计，并锻
炼创意思维，进行招贴是较基本的形式。

招贴设计也好，户外广告也好，都是张贴在显眼的地方用以吸引
人们注意力的，要在短时间内产生强烈的视觉冲击力是招贴设计创作
的原则之一，所以多数招贴没有太多的说明文字，也没有过多、细腻

◎ 图 8.5-1　Renata Keilhold 青少年心理咨询品牌的形象设计

的图像层次，其形式往往非常简练，以创意取胜。

贾樟柯拍摄的《一直游到海水变蓝》的电影海报设计，见图8.6-1。在这张富有诗意的海报上，主画面是一支竖立在海面上的钢笔，像灯塔一样向远处发射出金色的光芒，在波澜起伏的茫茫大海上，照亮着通向光明的航线。钢笔和灯塔的概念，隐喻着电影"过去是照亮今天的灯塔"的内涵，同时也表达了对以笔墨反映时代的作家们的敬意。

◎ 图 8.6-1　贾樟柯的电影
《一直游到海水变蓝》的海报设计

　　"全民防疫，中国加油"的系列插画海报，见图8.6-2。每张都采用柔和的颜色和垂直排版的中文形式进行说明，旨在帮助复工后人们在各种场合都应培养和保持良好的卫生习惯，倡导人人都行动起来，阻止病毒的传播，以实现抗"疫"的胜利。

◎ 图 8.6-2 "全民防疫，中国加油"的插画海报

软件界面是人机交互的重要部分，也是软件设计的重要组成部分。软件界面设计越来越被重视，所谓的用户体验大部分就是指软件界面的设计。

# 8.7 软件界面设计

软件产业作为信息产业的核心和国民经济信息化的基础，越来越受到世界各国的高度重视。由于软件与人的信息交换是通过软件界面来进行的，所以软件界面的易用性和美观性就变得非常重要了，这就需要利用人机界面设计的原则及平面设计的规范进行软件界面设计。

不同类别的软件对界面设计的要求是不同的。工具软件要求其界面设计功能明确，简单易用，切不可花哨，即越简洁越好，如Word、Photoshop等软件。Photoshop随着版本的升级，其标志设计也越来越简洁，可见标志的简洁也是工具软件界面设计简洁化的表征和宣言；而小型的、功能比较单一的工具软件如杀毒软件、音乐播放软件等，则追求"皮肤"的个性化，往往提供多种形式让使用者选择；基于Web的程序界面设计形式则更接近于网页，如网络课程、电子商务、网上银行、行业软件等，这类界面设计比一般网页要更加强调功能表达的清晰化，也就最大限度地让用户找到并有效使用其所提供的功能；游戏界面设计则与最新的媒体技术密切相关，三维效果、交互特效等极具视觉吸引力的内容在游戏界面中会有所体现。

软件界面设计的三大原则是：置界面于用户的控制之下、减少用户的记忆负担、保持界面的一致性。一般来讲，软件界面设计在工作流程上可分为结构设计、交互设计、视觉设计三个部分。与网页界面设计相似，软件界面设计也要求设计时理性思维要胜过感性思维，主要是指色彩搭配、元素设计与版式编排三方面的内容。

## 8.7.1　结构设计

结构设计（Conceptual Design）是界面设计的骨架。通过对用户研究和任务分析，制定出产品的整体架构。基于纸质的低保真原型（Paper Prototype）可提供用户测试并进行完善。在结构设计中，目录体系的逻辑分类和词语定义是用户易于理解和操作的重要前提，如西门子手机将"闹钟"的词条设置为"重要记事"，这就让用户很难找到。

## 8.7.2　交互设计

交互设计（Interactive Design）的目的是让用户能简单地使用产品。任何产品功能的实现都是通过人和机器的交互来完成的。因此，人的因素应作为设计的核心被体现出来。交互设计的原则如下。

（1）有清楚的错误提示。误操作后，系统可提供有针对性的提示。

（2）让用户控制界面。给不同层次的用户提供多种可能性，如"下一步""完成"等。

（3）允许兼用鼠标和键盘。这是同一种功能，通过同时使用鼠标和键盘，为用户提供操作的多种可能性。

（4）允许工作中断，如在手机上写新短信时，收到短信或接听电话后，仍能找到刚才写的新短信。

（5）使用用户的语言，而非技术语言。

（6）提供快速反馈，可对用户心理进行暗示，以避免其产生焦急情绪。

（7）方便退出。如手机退出时，可提供按一个键完全退出和一

层一层退出两种可能性。

（8）导航功能。转移功能时，可很容易地从一个功能跳到另外一个功能。

### 8.7.3　视觉设计

在结构设计的基础上，参照目标群体的心理模型和任务达成进行视觉设计。视觉设计（Visual Design）包括色彩、字体、页面等。视觉设计的原则如下。

（1）界面清晰明了，并允许用户定制界面。

（2）减少短期记忆的负担。让计算机帮助记忆，例如 User Name、Password、IE 进入界面地址后就可以让机器记住。

（3）依赖认知而非记忆，如打印图标的记忆、下拉菜单列表中的选择。

（4）提供视觉线索。图形符号的视觉刺激，GUI（图形界面设计），以及 Where、What 和 Next Step。

（5）提供默认（default）、撤销（undo）、恢复（redo）的功能。

（6）提供界面的快捷方式。

（7）尽量使用真实世界的比喻。如电话、打印机的图标设计，以尊重用户以往的使用经验。

（8）完善视觉的清晰度。图片、文字的布局要条理清晰。

（9）界面的协调一致。如手机界面中按钮的排放，单击左键表示肯定操作，单击右键表示否定操作，或按内容摆放。

（10）同样功能用同样的图形。

（11）色彩与内容。软件界面设计的颜色不应超过 5 个色系，尽量少用红色和绿色。运用近似的颜色表示近似的功能。

NightOwl Coffee 应用界面的设计，见图 8.7-1。这是一款能够帮助用户根据自己的需要快速订购各式咖啡的手机应用软件。该软件整体采用了独具特色的插画风格，主页添加了由明亮颜色和各种几何元素呈现的卡通咖啡机，可爱且切合主题。纯色的背景搭配灰色插画，以及黄色图标和按钮，使整个软件界面显得干净整洁，可令用户获得较好的使用体验。

◎ 图 8.7-1　NightOwl Coffee 应用界面的设计

YONO.MP3 手机端音乐的软件界面设计，见图 8.7-2。这是一款可欣赏音乐、收听广播节目、了解最新时讯和趣事的手机端音乐软件，是用户闲暇时分享歌曲、歌手和专辑的理想工具。该款软件采用了一个极具特色的配色方案，所有界面的整体均使用黑、红两种颜色的对比，其效果经典又不失大气。局部渐变色的使用也使其功能和按钮更加突出，极具层次感。软件图片、按钮和图标的层级叠加，也使整个界面效果更加时尚柔和。因此，软件界面设计应整体风格简洁漂亮，而又不失其易用性。

网页设计是随着计算机互联网的产生而形成的新的平面设计分支，是网页设计者依照设计要求规划构成元素进行艺术设计的活动。网页设计有着特定的显示空间，主要是在光学的媒介物（如计算机屏幕）上显示，由于用户需要近距离较长时间的使用，就要在保证界面友好和功能性的前提下，提高美观度、吸引力和视觉舒适感。

◎ 图 8.7-2　YONO.MP3 手机端音乐的软件界面设计

# 8.8　网页设计

网页设计是随着计算机互联网产生而形成的新的平面设计分支。它是网页设计者依照设计要求规划构成元素进行艺术设计的活动。网页设计有着特定的显示空间，主要是在光学的媒介物（如计算机屏幕）上显示，由于用户需要近距离较长时间的使用，就要在保证界面友好和功能性的前提下，提高美观度和视觉的舒适感。

网页设计时理性思维往往要胜过感性思维。它包括色彩搭配、元素设计与版式编排三个方面的内容。

（1）根据网页主题定位的不同，应有不同的色彩感觉，如有些色彩搭配能够带给人们比较固定的心理感觉。

（2）通过构成法则可使元素设计达到新颖性、美观度和动静结

根据网页主题定位不同，应有不同的色彩感觉，如有些色彩搭配能够带给人们比较固定的心理感觉。

通过构成法则可使用元素设计达到新颖性、美观度和动静结合的效果，但要注重风格的统一。

合的效果，但要注重其风格的统一。

（3）版式编排是围绕方便阅读和操作进行的，同时也要考虑其数据量和技术实现的问题，所以说网页设计是艺术与技术的高度统一。

ENJOY-AIIA网站的设计，见图8.8-1。该网站设计主要有以下四个特色。

（1）简约、明亮、醒目的界面风格。

（2）合适的字体组合界面。

（3）清晰可视化的操作按钮在体现品牌特性的同时，可与用户形成互动。

◎ 图8.8-1　ENJOY-AIIA网站的设计

（4）在不影响整体风格、保持品牌认知度的前提下，每个页面都能通过个性化方式向用户展示相关的内容。

SLACK网站的设计，见图8.8-2。该网站的设计主要有以下四个特色：

（1）简单的主页，丰富的口号。

（2）没有多余的动画或过分的装饰，可避免分散用户的注意力，信息传达清楚且准确。

◎ 图8.8-2　SLACK网站的设计

（3）整体设计与应用程序的外观风格保持一致，可使整个品牌具有连续性。

（4）网站的整体内容丰富，但导航功能设计得清晰简单。

# 参考文献

［1］倪伟，陈虹.字体设计［M］.上海：上海人民美术出版社，2015.

［2］TOPART 视觉研究室组织，曹茂鹏.选对色彩有诀窍配色图典［M］.北京：化学工业出版社，2014.

［3］杨诺.平面构成原理与实战策略［M］.北京：清华大学出版社，2017.

［4］Sun I视觉设计.平面设计法则［M］.北京：电子工业出版社，2016.

［5］朱琪颖.品牌形象设计［M］.上海：上海美术出版社，2013.

［6］韦格.平面设计完全手册［M］.张影，周秋实，译.北京：北京科学技术出版社，2015.

［7］胡卫军.版式设计从入门到精通［M］.2版.北京：人民邮电出版社，2019.

［8］John McWade.超越平凡的平面设计：版式设计原理与应用［M］.侯景艳，译.北京：人民邮电出版社，2010.

［9］阿历克斯·伍·怀特.平面设计原理［M］.王敏，译.重庆：重庆大学出版社，2015.

［10］斯科特·W.桑托罗.走进平面设计［M］.李若岩，译.北京：人民邮电出版社，2015.

［11］王受之.世界平面设计史［M］.北京：中国青年出版社，2002.